KB090120

그림 속 이야기

유아와 함께하는 탐구와 만들기

그림 속 이야기

유아와 함께하는 탐구와 만들기

Christine Mulcahey
지음

유윤영
옮김

Σ 시그마프레스

그림 속 이야기 : 유아와 함께하는 탐구와 만들기

발행일 | 2015년 3월 5일 1쇄 발행

지은이 | Christine Mulcahey
옮긴이 | 유윤영
발행인 | 강학경
발행처 | (주)시그마프레스
디자인 | 이상화
편집 | 안은찬

등록번호 | 제10-2642호
주소 | 서울시 영등포구 양평로 22길 21 선유도코오롱디지털타워 A401~403호
전자우편 | sigma@spress.co.kr
홈페이지 | http://www.sigmapress.co.kr
전화 | (02)323-4845, (02)2062-5184~8
팩스 | (02)323-4197

ISBN | 978-89-6866-391-8

The Story in the Picture : Inquiry and Artmaking with Young Children

First published by Teachers College Press, Teachers College, Columbia University, New York, New York 10027, USA Copyright © 2009 by Teachers College, Columbia University

All rights reserved.

Korean language edition © 2015 by Sigma Press, Inc. published by arrangement with Teachers College Press

이 책은 Teachers College Press와 (주)시그마프레스 간에 한국어판 출판·판매권 독점 계약에 의해 발행되었으므로 본사의 허락 없이 어떠한 형태로든 일부 또는 전부를 무단복제 및 무단전사할 수 없습니다.

＊ 책값은 책 뒤표지에 있습니다.

이 도서의 국립중앙도서관 출판예정도서목록(CIP)은 서지정보유통지원시스템 홈페이지(http://seoji.nl.go.kr)와 국가자료공동목록시스템(http://www.nl.go.kr/kolisnet)에서 이용하실 수 있습니다.(CIP제어번호: CIP 2015005057)

역자의 글

아이들은 각자 자신의 수준에 맞게 반응할 수 있어야만 한다.

－제3장 중에서

이 책은 크리스틴 멀체이(Christine Mulcahey)의 *The story in the picture ：
Inquiry and Artmaking with Young Children*을 번역한 책이다.

책을 읽다보면 단어의 쓰임에 주목하게 된다. 명화라고 하면 될 것
을 굳이 성인이 창작한 작품으로, 아이의 그림이라고 하면 될 것을 유
아가 창작한 작품이라고 부른다. 이것은 명화만큼 유아의 작품 가치를
높이 산다는 표현으로 이해할 수 있다. 우리나라에서도 1990년대 이
후 DBAE(Discipline-Based Art Education)[1]의 영향으로 미술 감상을 실
시하고 있다. 그러나 현장은 으레 미술이라 하면 여전히 만들기에 치
중하고 모든 아이가 예외 없이 같은 작품을 완성하는 것을 추구한다.
그나마 더 어린 연령의 학급에서는 명화 감상이 그림의 떡으로 치부된
다. 평소 잘 어울리지 못하고 만들기에 관심 없던 아이가 모처럼 집중
해서 작품을 완성한 순간에 교사는 뿌듯하다. 더구나 모든 아이가 똑
같은 작품을 손에 쥐고 돌아가는 모습에서는 일종의 일체감도 느껴진

1. DBAE는 학문에 기초한 미술 교육이다. 그동안 작품 제작에 중점을 둔 것과는 달리
미술의 통합적 이해에 기초한 미술 교육으로서 미학과 미술사, 미술 제작, 미술 비평의
네 영역을 통합적이고 체계적으로 교육하고자 하는 운동이다. (역자 주)

다. 너와 내가 다르지 않다는 일체감은 사회적 동물인 인간에게 꼭 필요하다. 그러나 일체감이 꼭 미술 활동을 통해 길러져야만 하는가? 이럴 때 교사는 "나는 발달에 적합한 만들기 활동을 선택했고, 잘 지도했으며, 한 사람도 소외되지 않는 평등한 경험을 제공했다."고 위안할지도 모른다. 부모에게 면목이 서는 것은 물론이다. 그러나 미술의 본래 목적은 거기에 있지 않다. 미술 교육의 목적은 미술 감상을 통해 미술에 대한 지식을 쌓는 것도 아니고, 손재주를 뽐내는 것도 아니며, 똑같은 것을 만들어 일체감을 느끼는 데 있지도 않다. 그 대상이 유아였을 때는 더욱 그렇다. 명화를 보기 위해 아이가 긴장할 필요도 없고, 순서에 따른 활동을 할 때 너무 빨라도 반대로 늦어도 안 된다는 눈치를 터득한 필요도 없다. 그저 눈에 보이는 대로 느끼고 말하면 된다. 내 속도에 맞추면 된다. 만들기는 그 다음이다. 경험이 쌓여야 토해낼 작품도 생긴다. 각자의 경험이 다르고 사람도 다르니 분명 다른 작품을 만들게 될 것이다. 그게 창의성이다. 참 이상적이기는 하지만 실천은 좀 망설여진다. 하지만 이 책에서는 아주 쉬운 방법을 제안한다.

'도대체 저 사람은 왜 저럴까?' 나와는 다른 사람과 함께하고 이들을 인정하는 건 쉽지 않다. 지구촌이라는 말처럼 우리나라에도 여러 나라의 사람이 살고 있다. 어쩌면 지금은 TV에서나 보지만 앞으로는 더 가까이에서 접하게 될 것이다. 신기했던 것이 막상 내 주변에서 벌어진다면 적잖은 문화 충격을 감수해야 할지도 모른다. 그러나 이건 세계적인 추세이다. 개인의 차원에서 혹은 국가적인 차원에서 나 혹은 우리와 다름을 인정하기란 어렵다. 어떻게 하면 될까? 저자는 하나의 해법을 미술 교육을 통해 제안한다.

이 책은 우리에게 미술 활동에 대한 많은 아이디어를 제공한다. 아이들의 능력에 대한 신뢰와 이에 적합한 도움, 지도를 하는 성인의 역할 등이 제시되어 있다. 그러니 겁먹을 필요가 없다. 이 책은 설사 관점이 다르더라도 상처를 주고받는 대신 다름을 인정하는 사람으로서의 육성을 목적으로 한다. 미술만을 강조하는 낭만서가 아니다. 최근의 인지 이론과 주제의 깊이 있고 폭넓은 탐색을 철저히 유아를 중심으로 실천하여 그 경험을 소개한다.

유아 교육에서 미술의 본질을 살리며 아이들로부터 시작되는 이 미술 활동을 당장이라도 실시하고 싶다. 현장에서 수고하는 여러 선생님, 부모님과 이 책을 함께 나누고 싶다.

이 책을 번역하면서 저자의 의도를 살리려 했으며, 한편으론 독자의 이해를 돕고자 우리의 상황에 맞게 번역하였음을 말하고 싶다. 끝으로 사랑과 격려를 아끼지 않았던 부모님, 유혜영님, 이영학님, 유진호님, 김학희님, 김희숙님께 감사하며, 이 책이 나오기까지 오랜 시간 기다려 주신 (주)시그마프레스 여러분과 지금도 힘과 용기를 주시는 하느님께 감사드린다.

<div style="text-align: right">유윤영</div>

 저자의 글

"저거 무서워!", "그건 문어야!", "큰 손이야!", "산을 내려가는 거야!" 이것은 장 아르프(Jean Arp)의 추상화를 보고 3~4세 유아들이 소리치며 한 말이다. 아이들은 색과 형태에 완전히 매료되었고 또한 그것에 대해 할 말이 많았다. 나는 그림 속의 색깔과 형태가 유아로 하여금 무엇을 연상케 했는지 이야기가 오가는 것을 주의 깊게 경청하였다.

나는 미술 전문가와 전임 교수로 근무하던 로드아일랜드대학의 실험 학교 교직 과정의 하나로 유아 미술을 배정을 받았던 수년 전 어느 날을 떠올렸다. 처음에는 걱정을 했다. 전에 유치원생부터 대학생에 이르는 다양한 연령대의 학생들과 함께 일을 해본 적이 있었으나 3~4세 유아를, 그것도 학교라는 환경에서 대한 적이 없었기 때문이다. 어떻게 하면 아이들의 관심을 끌고 이를 지속시킬 수 있을까? 유아들의 능력은 어느 정도일까? 전에 다른 아이들에게 가르쳤던 동일한 미학과 미적 가치를 이 아이들에게 가르치기 위해 내가 도울 방법이 무엇일까 등에 대해 고민했지만 결국 발달에 적합한 수준으로만 그것을 제공했다.

이는 기우였다. 유아들은 내가 생각했던 것보다 훨씬 더 유능했다. 그들의 열정과 관찰력, 해석하는 예민한 감각은 놀라웠다. 나의 학교 생활 중 가장 즐거운 때는 바로 이들과 함께 하는 시간이었다. 이들은 미술 작품을 보는 것을 좋아했고, 작품에 대해 말하기를 좋아했으며,

서로를 통해 배우는 동시에 나도 아이들에게서 배움을 얻었다. 아이들은 유아를 가르치는 나의 관점을 변화시켰다.

이 책은 유아 교사, 예비 교사, 아이의 부모와 보호자에게 기술과 자유를 제공하고, 유아에게는 개방적이고도 풍요로운 미술을 경험하도록 만들었다. 또한 이 책은 다양한 화가의 작품을 보며 대화에 제한을 두지 않는 자유로운 토의를 하고, 미술 작품을 활용할 방안과 다양한 종류의 자료를 창의적으로 사용하는 것에 중점을 두었다. 이 책에서 제시한 활동은 내가 아이들과 했던 것으로서 다른 사람 즉, 교사로서의 여러분이 초석으로 삼을 수 있다. 또한 현재 시행 중인 교육 과정과도 잘 맞으며 여러분의 방식에 맞게 디자인되어 있어 이 활동을 통해 여러분은 자신감을 얻게 될 것이다.

성인의 작품이든 아이들의 작품이든 상관없이 미술 작품을 볼 때 아이들은 스토리를 말하고, 경험을 공유하고, 상상하고, 탐색한다. 대화에 이어지는 만들기 활동은 아이들이 상호 작용을 하며 서로로부터 배우는 사회적 활동이다. 성인으로서의 우리는 유아와 공유할 그림이나 조각 작품을 이해할 필요는 없다. 우리는 아이들을 따라 배우면 된다. 나는 종종 내가 전혀 이해하지 못하는 미술 작품을 아이들에게 보여주었고 아이들은 미술가들이 시도했음직한 색다른 시각을 내게 알려주었다. 나는 이에 대해 놀랐다. 이러한 유아들의 반응은 후에 이어질 '풍요로운' 미술 활동을 만드는 데 있어서 안내자가 되었다.

미술 교육 분야는 미술 작품에 대한 아이들의 참여와 만들기 활동의 사회적인 중요성을 인식하였지만 유아 교육은 이를 강력하게 지지하지는 않았다(Kindler, 1996). 이 책은 그러한 간극에 다리를 놓는다.

예술을 통한 학습은 시각 예술을 독립된 분야로 다루는 것이 아니며, 기존의 유아 교육 과정에 어울리는 분야 또는 가정에서 활용할 수 있도록 폭넓게 확장 가능하다. 여기서 제시한 수업 아이디어는 적용과 실천이 쉬우며 교사들에게도 친근하다. 본래 이 책은 일관성 있는 총체이지만 각각의 장을 따로따로 읽고 활용할 수도 있다.

이 책에서 인용한 연구들은 개인 연구가 문서화된 것이며, 전미 미술 교육 협회(National Art Education Association, NAEA)가 제시한 기준과 전미 유아 교육 협회(National Association for the Education of Young Children, NAEYC)가 발행한 연구 및 기준을 근거로 삼았다. 두 조직 모두가 유아 미술 교육에 대해 풍부하고도 다양한 지원을 하고 있으며, 그중 NAEA는 NAEYC와 달리 성인 작품, 즉 명화 보기에 관한 학습을 다루고 있다.

NAEA 산하 유아 미술 교육(Early Childhood Art Education, ECAE) 이슈 그룹의 9개 핵심 가치 및 믿음 중 하나는 유아 미술 프로그램이 대화, 스토리텔링, 놀이, 극화 놀이, 동작, 음악, 만들기 등 미술에 반응할 기회가 포함하여 포괄적으로 구성되어야 한다는 것이다.

차 례

 이 책의 구성

처음에 나는 미술가와 미술 작품을 다루는 작업을 유아에게 실행하는 것이 이들에게 이득이 된다는 가정하에 이 일을 시작했다. 또한 나는 개방적인 활동이 학습과 의사 결정력을 향상시킨다는 것을 NAEYC와 NAEA의 기준을 재검토하며 논의하였다.

나는 유아 교육 과정에서 다루는 개념이나 미술 관련 개념에 따르는 수업 아이디어를 제안하였다. 모든 수업 아이디어는 유아들의 흥미에 기초하였으며 그 어떠한 것이든 자유로이 선택할 수 있고 또한 변화도 가능하다.

제1장은 유아 교육 과정에 미술 작품을 활용할 근거를 제공하였다. 나는 미술사나 미학, 성인이나 다른 이들이 창작한 작품에 유아를 노출시키는 것이 과연 교육적일까에 대해서도 논의하였다. 그것은 개인의 경험이 집단에 공유됨으로써 유아가 자신만의 고유한 의미를 구성할 수 있도록 허용하고, 다양성을 가르치고, 사고 기술을 강화하며, 스토리텔링을 격려하기 때문에 중요하다.

미술 작품 창작에 필요한 가장 중요한 요소 중 하나는 유아에게 '미술가처럼 생각할' 기회가 반드시 주어져야 한다는 점이다. 그동안의 미술 활동은 모든 유아가 지시에 따라야만 하는 활동으로 진행되어 왔다. 그래서 나는 미술가처럼 사고하는 것이 갖는 의미에 대해 심도 있게 토의하였고, 아울러 미술가와 미술 작품―예를 들어 사실적

(realistic), 추상적(abstract), 비구상적(nonobjective) — 에서 쓰인 전문 용어를 명확하게 사용하였다.

제2장에서는 유아를 위한 개방적인 미술 경험을 강조하였다. 실제 경험한 것을 그리거나, 베껴 그리거나, 이미 그려져 있는 모양을 떼어 내는 활동이 미술은 물론 교육 과정의 다른 영역에서 갖는 한계에 대해서도 설명하였다. 나는 또한 '풍요로운' 미술 활동이 무엇이며, 아이들과 함께 하는 미술 활동이 어떻게 '풍요롭게' 만든다고 확신하는지에 대해 논의하였다.

제3장은 유아에게 모범적인 미술 작품을 어떻게 활용할지에 대한 이야기로 문을 열었다. 유아의 작품은 물론이거니와 성인 작품에 대해서도 유아들과 어떻게 대화를 나눌 것인가를 중점적으로 다루었다. 나는 성인이 전형적으로 유아에게 하는 언급과 반응은 덮어두고, 어떻게 하면 유아 미술가들에게 더 좋은 반응을 보일 수 있을지에 대해 설명하였다. 또한 유아들에게 실제 작품을 보여준 뒤에 나누는 질문과 대답의 예시를 제시하였다.

나의 대학 제자들이 내 수업에서 가장 도움을 받은 주제 중 하나를 뽑았다. 그것은 유아가 자신의 작품을 부모에게 보여 주었을 때 "오, 정말 멋지구나!"라는 말 대신 유아에게 의미 있게 반응하는 법을 배웠다는 것이다. 나는 발달에 적합하게 유아가 시각 예술을 더 많이 배울 수 있도록 부모와 교사의 반응도 제시하였다.

제4장에는 내가 실제로 수업에서 유아와 나누었던 대화를 제시하였다. 선, 형태, 색깔은 미술 개념을 형성하는 토대이므로 이 미술 개념에 대해 중점적으로 다루었다. 나는 명화 복제품과 유아들의 작업 사

진을 많이 사용할 것을 권하였다.

제5장은 친구, 가족, 글자와 숫자, 인공물과 자연물처럼 유아원 교육 과정에서 해왔던 활동을 보완·지원한 것으로서 내가 해왔던 수업을 소개하였다.

나는 다양한 미술을 접하는 것이 유아가 좀 더 개방적으로 자라고 다양성을 인정하는 데에 도움이 될 것이라고 믿는다. 여러분은 유아와 함께 배우게 될 것이며 그들의 흥미와 통찰력 있는 토의에 놀라게 될 것이다. 이 책에서 소개한 접근은 어렵지 않아서 어떠한 교수 상황에서도 적용이 가능하다. 그러니 이 여행을 즐기고 유아와 함께 배우며 탐색하라.

왜 미술로 가르치는가?

교육의 질이 강조되고 있는 이때, 많은 교사들은 교육 과정에 미술 관련 활동을 지금보다 더 포함하는 것이 시간도 소모되고 불필요한 일이라고 생각할지도 모른다. 책임과 평가를 강조하는 오늘날의 교육적 풍토에서는 이해할 만한 처사다. 많은 유아 교사들이 유아 교육 과정에 미술을 활용하고 있지만 이때의 미술 활동은 '중요한' 것에서 벗어나 분위기 전환용으로 활용되는 경우가 많다. 미술은 신나고, 창의적이고, 긴장을 완화시키며, 상상적이고, 특정한 기술(skill)의 발달을 돕는다. 교사와 부모를 비롯한 많은 사람들은 미술 작품을 활용하는 수업이 전통적으로 해왔던 미술 수업을 능가하며 유아들에게 더 많은 것을 줄 수 있다는 것을 알지 못한다.

유아 교육 현장은 '만들기 활동'과 유아의 그림을 제작하는 데 주력한다. 미술 작품을 감상하거나 미술을 통해 배울 시간은 거의 없다. 그러나 수년간의 내 경험과 최근 연구에 따르면 유아는 미술에 있어 문외한이 아니다. 그들은 예리한 관찰자이고 미술에 대해 간절히 말하고 싶어 한다.

미술이 어떻게 유아의 삶에 기여하고 있는가에 대해 많은 연구가 있다(Davis, 2005; Egan, 1999; Eisner, 1994, 2002). 나는 이 자리에서 그

이야기를 반복하고 싶지 않다. 다만 몇 가지만 첨가하고자 한다. 나에게 있어 미술을 통한 교수란 유아의 학습을 촉진시키는 것으로서 성인이 창작한 잘 알려진 미술 작품 즉, 명화의 활용을 의미한다. 그렇다고 감상만 하는 것은 아니다. 사실 유아가 미술 작품을 만드는 부분은 활동 처음부터 동반되며 이 책에서 추구하는 접근법은 유아의 창작을 촉진하고 지원한다. 두 가지 모두가 중요하다. 유아들에게 미술 작품을 활용하는 것은 역사와 문화적 측면에서 본 시각 예술에 대한 이해라는 전미 시각 예술 기준(National Visual Arts Standards)을 만족시킨다.

미술 작품으로 학습하기

모범적인 미술 작품을 볼 때 유아들은 미술 작품에 대해 자연스럽게 토의를 한다. 유아들은 그림 속에서 어떤 일이 일어났는지에 대한 이야기를 함으로써 자신만의 고유한 지식을 구성한다. 또한 다양한 미술 작품을 보면서 떠오르는 사건이나 아이디어를 집단에서 공유할 수도 있다. 이렇게 함으로써 유아는 자기 자신에 대해 배우며, 서로에게서 배우고, 또한 교사는 유아들에게서 배운다. 그러므로 미술을 통한 학습은 이젤에 그림을 그리는 것처럼 고립된 개인 활동이 아니라 사회적인 활동이 된다.

유아의 사회적 상호 작용은 인지 발달에 상당한 영향을 미친다. 대부분의 교육자들은 학습과 발달이 별개로 발생하지 않는다는 것을 안다. 학습과 발달은 사회적 상호 작용에 따라 달라지며 실제로 사회적인 학습은 인지 발달로 이어진다(Vygotsky, 1978). 학교나 다른 유아

교육 환경에서 유아는 서로에게 항상 말을 하며, 자신의 경험과 이야기를 공유하고, 서로를 가까이에서 관찰하며, 서로에 대해 배운다.

사회적 상호 작용에 대해 몇 마디를 더 추가하겠다. 유아가 미술과 관련된 말을 함으로써 이들의 어휘 기술이 강화되며, 이는 더불어 문해 능력의 발달에도 도움이 된다. 톰슨(Thompson, 1990)은 언어가 초기 미술 발달의 필수 요소라는 주장하는 연구물을 검토하며, 적절한 형태의 대화는 시각적인 표현의 유전과 양육에 있어서 중요한 초기 미술 활동 발달을 이해하고 촉진하는 토대를 제공한다고 하였다.

발달 심리 연구들은 유아가 — 우리가 그들에게 바라는 것 이상의 — 미술 감상 능력을 갖추었다고 본다(Gardner, 1990). 만약 이들이 미술 작품에 관해 자신에게 의미 있는 대화에 참여한다면 놀라울 정도의 민감성을 드러낼 것이다. 그들은 지금까지 보아 왔던 것과 다른 스타일에 주목하며 미술가가 어떤 생각을 했는지를 이해한다.

많은 사람들이 창의적인 미술 창작을 개인적인 활동으로 생각하지만 사실 미술가[1]들은 여러 세기에 걸쳐 서로를 통해 배워 왔다. 미술가들은 계속해서 서로의 작품을 보고, 그것에 대해 대화를 나누며, 과거와 현재의 본받을 만한 미술 작품을 보는 모든 것으로부터 배운다. 18~19세기의 프랑스 살롱에서 있었던 비형식적인 모임이 그 완벽한 예이다. 예술가들은 정기적으로 만나 서로의 아이디어와 작품에 대해 토의를 했다. 여러 문화권의 예술가들이 예컨대 알라바마 어느 시골의

1. 원서에서는 Artist(예술가)로 표기되었으나 미술 관련 서적이므로 미술가로 표기하였으며, 미술에는 페인팅과 조각 등의 분야가 있으므로 독자의 이해를 돕기 위해 상황에 따라 미술가, 화가, 조각가로 표현하였다. (역자 주)

지스 밴드(Gees' Bend) 퀼트(quilts)에서부터 가나의 아딩크라(Adinkra)[2] 의류 디자인에 이르기까지 창조를 해 왔다. 특히 알라바마 퀼트의 경우 퀼트를 만드는 방법과 그 미학이 6세대에 걸쳐 전해지고 있다. 나는 유아들도 이와 같은 방법으로 학습을 해야만 한다고 믿는다. 비고츠키(Vygotsky, 1978)가 지적한 대로 유아들은 좀 더 능력이 있는 또래들로부터 기꺼이 배우는데 이것은 미술의 경우도 예외는 아니다.

유아에게 미술 작품 소개하기

미술 작품을 보고, 미술에 대해 말하고, 미술 감상하는 법을 유아에게 가르치는 방법에는 여러 가지가 있다. 유아에게 미술을 가르치는 것은 자연스러운 것이지 부담이 되는 위협적인 과제가 아니다.

유아는 자신의 작품이든 다른 사람의 작품이든 상관없이 미술 작품에 대한 대화에 참여하고픈 열의를 가지고 있다. 명화를 복제한 그림을 쉽게 구할 수 있는 것만큼 현재 시행 중인 교육 과정에 이를 활용하는 것은 놀랄 만큼 쉽다. 이 방법은 유아의 성장에 폭넓은 이점을 주며 이들의 미술 창작에도 도움이 된다. 유아에게 미술 작품을 소개하려면 다음과 같이 해야 한다.

- 유아 각자가 자신의 고유한 지식을 구성하도록 허용한다.
- 다양성을 인정하도록 가르친다.

2. 프린팅과 자수로 만든 가나의 전통 의상으로, 2014년 월드컵 당시 가나 축구선수의 운동복에도 일부 활용된 것으로 보여진다. (역자 주)

- 상상력과 비판적인 사고 기술을 강화시킨다.
- 스토리텔링을 격려한다.
- 유아의 개별적인 경험이 유아 사이에서 공유되도록 허용한다.

지식의 구성

유아들은 미술 작품을 볼 때 자신의 개인적인 경험과 이전에 미술 작품에 노출되었던 경험을 토대로 자연스럽게 해석할 것이다. 설사 그러한 해석이 미술가가 의도했던 바가 아니었더라도 유아의 작품 해석을 그대로 인정하는 것은 중요하다(Hohmann & Weikart, 1995). 이러한 분위기는 유아에게 자신이 관찰한 것이나 자신의 의견이 집단에서 공유되는 과정 중에 생길 수 있는 수많은 위험을 감수하게 하고 안정

그림 1.1 "이건 새야."라고 4살 유아가 분명하게 말하고 있다.

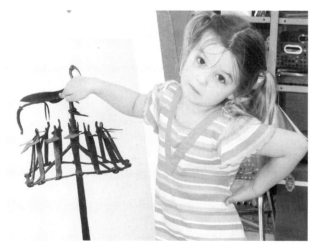

Original Herbalist's Staff in High Museum of art Art, Atlanta. All photos by the auther.

감을 갖게 만든다. 몇몇 유아가 추상화를 보고 있다고 하자. 한 아이가 그 그림에서 용을 본 반면 다른 아이들이 그 그림에서 새를 본다고 해도(그림 1.1) 이들의 의견을 수정하기보다 경청해야 한다. 유아는 자신의 이치에 완벽하게 들어맞는 신념을 가질 이유가 충분하다.

유아들이 작품을 보고 나타내는 초기 반응이 중요하다. 이것은 자신이 본 것에 대해 유아가 자신만의 의미를 구성하도록 허용하는 발달에 적합한 접근이다(Durant, 1996; Savva, 2003). 유아가 자신만의 고유한 지식을 구성할 때 이들은 수동적인 참여자가 아닌 적극적인 참여자가 된다. 근본적으로 구성주의(Constructivism)는 사람들이 어떻게 학습하는가를 연구하는 이론이다. 구성주의는 사람들이 자신만의 고유한 이해와 경험을 통해 세상을 이해하고 그러한 경험을 되돌아보는 반성적(reflective) 사고를 한다고 말한다. 새로운 것에 직면했을 때 우리는 이전의 생각과 경험을 조절해야만 한다. 그래야 각자 자신의 고유한 지식을 적극적으로 구성하는 창조자가 된다.

미술 작품을 보고 창작을 위한 탐색에 관여함으로써(그림 1.2) 유아와 교사 모두는 자신만의 방법으로 배우며 세상을 보게 된다. 미술에 대한 탐색은 학습을 마치 기계 조립처럼 여기는 접근에서 탈피해야 하며, 사물의 총체적인 본질에서 벗어나려는 시도에 맞서야 한다(Moore, 1995). 새로운 정보가 제시되었을 때 도전적인 반응을 보이는 유아는 사실(facts)이나 계산(figures), 교사가 지시하는 활동을 그저 수용하는 유아보다 '왜'라고 더 많이 질문하며, 해답이 나올 법한 수많은 가능성을 탐색함으로써 더 많이 배운다.

유아에게 다양한 미술 작품을 보여줄 때 나는 하나나 둘, 혹은 세 점

그림 1.2 유아들이 척 클로스(Chuck Close)의 자화상을 보면서 이야기를 나눈다.

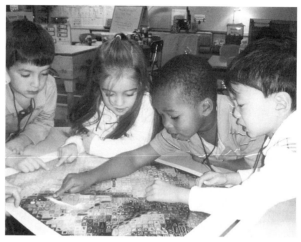

Chuck Close, *Self-Portrait* copyright Chuck Close, Countesy the artist.

의 미술 작품을 복제한 복사품을 보여 준다. 유아들은 미술 작품을 보자마자 말을 하기 시작한다. 이때 하는 나의 첫 질문은 보통 "무엇이 보이니?"이다. 당연히 유아가 구성한 지식에 따라 반응들이 다르다. 우리는 유아의 모든 반응을 경청하며 우리가 왜 특정한 주제를 그린 이 작품에 대해 생각해야 하는지 이야기를 나눈다. 유아들은 대화에 참여하게 되는데 이것은 비고츠키(1978)가 학습을 사회적으로 중재되는 활동이라고 보았던 주장과 일치한다. 유아는 서로에게서 배운다.

내가 한 유아원(preschool)³에서 소집단으로 델보(Delvaux)⁴의 밤기차 (Trains du soir)(제5장 참조)를 보여주었을 때 아이들의 다양한 관점을 볼 수 있었다. 한 유아는 그림 오른쪽 하단에 있던 작은 소녀에게 의미를 부여하는 반면 다른 유아는 한밤중이라고 했고, 또 다른 유아는 기차 여행이라고 했다. 유아가 작품을 통해 자신의 경험을 읽었기 때문에 그들 각각의 관점은 타당했다. 델보의 그림에 대한 토의에 유아들의 생각과 아이디어가 더해지게 되면 이들은 후일 이 작품을 더 쉽게 기억하게 될 것이다. 이것은 유아가 자신의 흥미와 인지 구조에 대해 자신의 사고와 아이디어를 조직할 경우, 자신이 경험한 것을 좀 더 쉽게 기억할 것이라고 본 브루너(Bruner, 1962)의 이론과도 일치한다.

도날드슨(Donaldson, 1979) 역시 학습이 개개인의 유머 감각(human sense)과 더불어 시작한다고 믿었는데, 유머 감각이란 우리의 경험을 통해 구성된 세상에 대한 이해를 뜻한다. 유아가 학습을 하려면 자신이 배우는 것과 자신의 세상에 대한 이해를 연결 지을 수 있어야만 한다. 가령 유머 감각과 거리가 멀거나 부절적할 교육을 실시한다면 단지 최소한의 학습만이 가능할 것이다. 그러므로 유아들이 교실로 가지고 온 그들의 사회적, 정서적, 인지적 경험은 학습 과정의 하나로 고려되어야만 한다(Simpson, 1996).

3. 미국의 학제는 주와 학교에 따라 다양하지만 보통 K-12체제로 총 13년이다. 유아 교육 (Early childhood, 6세 미만), 초등 교육(Elementary, 6~12세), 중등 교육(Secondary, 13~18 세), 고등 교육(Higher, 19세 이상)으로 나누며, 경우에 따라 Elementary를 Pre-kindergarten, Kindergarten, Elementary로 구분하기도 한다. (역자 주)
4. 폴 델보(Paul Delvaux, 1897~1994)는 벨기에의 화가이다. (역자 주)

유아들이 미술 작품에 대해 토의하는 동안 나는 되도록 이들을 방해하지 않는다. 질문은 한다. 그 질문은 유아가 생각하고 있는 것이 무엇이며, 또한 무엇이 이들로 하여금 특정한 방법으로 반응하게 만드는지를 더 말하도록 고안한 질문이다. 가끔 나는 유아들에게서 나오는 아이디어의 자유로운 흐름을 방해하지 않는 선에서, 또는 화가나 미술 작품, 다른 유아의 관점을 소개하는 게 더 도움이 되리라는 판단이 설 때 실제적인 정보(factual information)를 제공한다(Burnham, 1994). 실제적인 정보는 보통 이야기 형식이거나 짧은 문장, 혹은 질문의 형태로 제공된다. 예를 들어 칸딘스키(Kandinsky)[5]가 음악을 좋아해서 자신의 작품이 음악 소리처럼 보이기를 바랐으며, 피카소(Picaso)[6]는 슬펐기에 '슬픈' 색깔을 사용했다는 사실 같은 것들이다. 그러나 가장 강조하는 것은 유아의 지식 구성이다.

다양성의 감상

시각 예술을 보고 학습을 할 때 유아는 미술가들이 같은 주제를 가지고도 각기 다른 작품을 창조해 낸 것을 보면서 다양성이 존중되어야 함을 배운다. 이처럼 다양한 관점의 미술 작품을 보는 것은 유아가 개방적이고 다양한 사고 방식을 수용하는 데 도움이 된다(Greene, 1995). 사람들은 세상을 저마다의 방법으로 지각한다. 다양한 미술가의 작품을 보면서 유아와 성인 모두 이 세상에는 다양한 관점이 있으며 다르다는 것이 좋은 것이고, 재미있다는 사실을 볼 수 있게 된다. 나는 시

5. 바실리 칸딘스키(Wassily Kandinsky, 1866~1944)는 러시아의 화가이다. (역자 주)
6. 파블로 피카소(Pablo R. Picasso, 1881~1973)는 스페인의 화가이다. (역자 주)

각 예술에 대한 지식을 갖추면 유아와 성인 모두가 더 개방적이게 되며 미술에서뿐만 아니라 다양한 영역에서도 차이를 인정하는 데 도움이 된다고 믿는다. 만약 유아가 어릴 때부터 미술 작품에 노출되었다면 이들은 후에 다양성을 더 잘 수용할 수 있게 될 것이다. 솔직히 유아들과 수업을 하면서 그들이 몇몇 교사나 부모보다 더 개방적임을 발견했는데, 이는 일찍이 다양한 미술 작품에 노출되었기 때문인 것이다.

초등 3학년 학생들과 나누었던 대화를 소개하면 다음과 같다. 당시 나는 학생들과 칼로(Kahlo)의 자화상[7]을 보고 있었다. 몇몇 학생들이 그녀의 '일자 눈썹'과 '콧수염'을 보고 낄낄거렸다. 그러자 한 학생이 그것은 칼로가 보기에 아름답다고 여겼기 때문이며, 만약 우리가 그 문화권에 살았다면 우리 역시 그것을 아름답다고 여겼을 것이라고 옹호 발언을 하였다. 다른 학생들은 이러한 설명을 인정하였고 이들은 이후에 문화에 따른 신념의 차이를 더 존중하게 되었다. 타 문화권의 가치와 신념에 대해 대화를 나눔으로써, 학생들은 우리들 사이의 다른 점뿐만 아니라 유사점에 대해서도 상호 작용을 할 수 있었다.

교육자와 부모로서 우리는 '공유되는 부분이 점점 늘고 있는 세상에 대한 새로운 시각을 갖기 위해 오랫동안 귀 기울이지 않았던 것에 다가서는 기회'를 제공할 필요가 있다(Greene, 2001). 지구촌 경제권에 살고 있는 우리는 일을 하는 방식과 세상을 보는 방법이 다양함을 이해할 필요가 있다. 이 점에서는 유아가 성인보다 종종 더 나을 때가 있다. 다른 문화권의 미술 작품을 접하는 것은 이렇듯 다른 관점을 보도

7. 프리다 칼로(Frida Kahlo de Rivera, 1907~1954)는 멕시코의 여류 화가로서 멕시코와 아메리카의 전통 문화를 작품에 담았다. (역자 주)

록 하는 데 도움이 된다.

시각 예술이 갖는 강력한 측면 중 하나는 밖에서 안이 아니라 안에서 밖을 보는 능력을 우리에게 주는 데 있다. 이 능력은 인간의 감정, 지각과 가치의 세계를 밝혀 준다(Johnson, 2002). 문학 역시 그러한 기능을 하지만 시각적 이미지는 즉각적으로 매우 빠르게 작용하며, 특히 아직 글을 읽지 못하는 유아에게는 더욱 유용하다. 랑거(Langer, 1942)는 이를 담론(discourse) 대 비담론(non-discourse)의 개념으로 설명하였다. 문학에서의 의미는 말의 순서에 의해 만들어진다. 담론의 복잡성은 담론 중에 정신을 끝까지 차려야 한다는 제한이 따른다는 데 있다. 반면 비담론적 형식이나 시각 예술에서의 의미는 동시적이다. 어떤 것을 먼저 보든 상관없고 순서도 없다. 그저 즉각적이다. 미술을 통한 학습은 지식의 근원이 다른 학습으로서 비디오와 디지털 이미지, 터치스크린이나 시각적으로 자극을 주는 그 밖의 다른 양식의 사용과 더불어 점점 더 우리 사회에 퍼져가고 있다.

미술 작품이나 컴퓨터 스크린, 광고를 볼 때 우리는 이미지가 주는 시각적 측면을 동시에 받아들이는데 이것은 정말 어려운 과제이다. 반면 이야기를 듣거나 책 혹은 기사를 읽을 때 우리는 단어, 구, 문장과 마지막에는 본문 전체를 받아들이며 이야기의 순서를 기억해야만 한다. 시각 예술과 문학에서의 '읽기(reading)'는 학습과 숙달에 있어 중요하다.

상상력과 비판적인 사고 기술 강화하기

어린 유아들도 상상력과 비판적인 사고 기술의 사용 방법을 배워야만

하는데, 이러한 기술은 앞으로 살면서 겪게 될 가장 복잡한 과제를 해결하는 데 도움이 될 것이다(Eisner, 1985). 미술을 통한 학습에 있어서 문제에 대한 답은 단 하나가 아니다. 유아에게는 이러한 기술을 학습할 기회뿐만 아니라 문제를 해결하기 위한 다른 관점과 대안, 다각적인 해결책, 또한 다른 학습 유형을 배울 기회도 제공되어야 한다. 맥신 그린(Maxine Greene, 1995)은 이것이 교육 그 자체의 목적이어야만 한다고 말했다.

상상력은 인지 능력이지만 교육에서 자주 무시되어 왔다. 하지만 상상력은 학습의 기초이다(Greene, 2001). 우리 중 대다수는 상상력을 단지 판타지나 헛된 기대 따위의 생각으로 여길지도 모른다. 그러나 상상력은 호기심, 발명, 발견을 가져오는데 이것은 미술 분야에만 국한되지 않으며 우리의 인생 전반에 적용된다. 듀이(Dewey, 1934, 1980)는 상상력이란 대상을 다른 것으로 볼 수 있는 능력이라고 공공연히 말했다. 상상력은 새로운 세계와 새로운 풍경을 열어 주어 삶을 즐기게 한다.

유아들은 명화를 볼 때 그림 속에서 어떤 일이 벌어졌는지 혹은 그 이전과 이후에 어떤 일이 일어날지를 상상할 수 있다. 또 자기 자신을 그림 속에 놓아둘 수 있으며, 그림 속의 그들이 무엇을 느꼈으며 어떠한 행동을 했을지에 대해 토의할 수 있다. 유아가 미술 작품을 보고 그것을 묘사하는 것은 이미지 해석의 시작이며, 또한 화가가 왜 그같이 특정한 방법으로 그림을 그렸는지에 대한 토의는 비판적인 사고 기술 활용의 시작이다.

키어런 이건(Kieran Egan, 1999)은 유아의 사고와 학습을 연구하는

교육자와 연구자들의 상상력 발달이 결정적이며, 유아가 상상력을 발휘하도록 교육이 분투해야만 한다고 말했다. 사실 유아들의 상상력이 성인들보다 훨씬 더 뛰어나다. 예를 들어 이건은 성인과 유아에게 각각 상자를 주며 상자를 다른 용도로 활용할 방법을 생각해 보라고 했다. 성인들은 전형적으로 몇 분 후 6개 정도의 사용법을 제안하고 포기했다. 그러나 유아들은 50번째 사용법을 제안했는데 이것은 단지 워밍업일 뿐이었다. 그러나 이들도 나이가 들어감에 따라 상상력과 놀이가 교육의 뒷전으로 밀리고 불행하게도 교육은 좀 더 '심각한' 것이 되고 만다.

상상력 발달의 일부분으로 은유의 사용을 들 수 있다. 논리적인 과제가 자주 유아를 어렵게도 하지만, 유아들은 복잡한 은유의 논리에 대해 놀라울 정도로 쉽고 융통성 있게 다루는 능력을 보여 준다(Egan, 2001). 그것은 인간의 지적 삶의 핵심인 적극성, 발전력, 창의성과 동격인 것으로 보이기 때문에 중요하다. 논리의 은유에는 논리만으로 파악할 수 없는 것이 있다. 사실 연구자들은 은유를 인식하고 적절히 일반화할 수 있는 능력이 5세에 최고점에 이르며 그 이후는 하강 추세에 있다고 말한다(Gardner & Winner, 1979; Winner, 1988). 아르프(Arp)[8]의 구성(Configuration)을 본 아이들은 노란색 모양이 갖는 여러 은유를 무척 빨리 알아챘다. 반면 대학생의 경우에는 은유적 묘사를 거의 하지 않았다.

유머(humor) 또한 미술에 관한 말하기의 한 부분으로 작용한다. 유

8. 장 아르프(Jean Arp, 1887~1966)는 독일 태생의 프랑스 화가이며 조각가이자 시인이다. (역자 주)

그림 1.3 에이미는 점토를 가지고 느끼며 모양을 만들어서 유머 감각을 보여 준다.

머러스한 미술 작품을 봄으로써 유아는 모든 미술이 심각하지 않다는 것을 알게 된다. 물론 늘 그런 것은 아니지만 말이다. 유아기에 유머 감각을 강화하는 것은 중요하다(그림 1.3). 이건(1999)은 유머 감각의 자극과 발달이 논쟁, 사고, 분석의 기초가 되는 논리와 철학의 토대를 제공한다고 보았다. 나는 내가 가르치는 유아와 농담을 자주 하는데 아이들은 이 유머를 빨리도 해석한다. 그들은 자신의 농담으로 반응하며 나를 '바보'라고 부른다. 그러나 유아들은 심각한 것과 그렇지 않은 것의 차이를 쉽게 구별할 수 있다.

스토리텔링 격려하기

이야기는 유아들을 강력하게 끌어당기는 힘이 있는데 특히 스토리가 판타지와 결부되었을 때 더욱 그러하다. 유아는 미술 작품을 보면서

자신이 보는 것과 자신의 경험을 연관시키기 때문에 명화 감상은 스토리를 어떻게 말해야 하는지에 대해 유아가 배우는 데 도움이 된다. 스토리텔링(storytelling)은 적극적인 참여, 높은 수준의 사고력, 창의적인 사고와 감정의 표현을 격려한다(Wellhousen, 1993). 그 외에도 스토리텔링은 언어의 유창성과 유아의 자아 존중감 발달에도 영향을 미친다(Peck, 1989).

미술 작품을 볼 때 유아들은 재빨리 스토리를 말하기 시작한다. 그들의 이야기는 자신이 겪었던 실제 사건일 때도 있고 상상한 것일 때도 있다. 어떤 유아는 이야기를 시작해서 끝마치기도 하고, 또 어떤 유아는 남의 이야기를 주워 구슬을 꿰듯 이야기를 이어 나가기도 한다.

이건(2001)은 사회가 점차 복잡해지면서 이야기가 사람들 간의 결속을 제공하기 때문에 그 어떠한 사회적 창안(Social Invention)[9]보다 가장 중요하다고 믿었다. 글자가 없던 시절에 입에서 입으로 전해지던 이야기는 역사와 문화의 전통을 전수할 유일한 방법이었다. 오늘날에도 스토리텔링이 정서적인 반응을 끌어내는 잠재력은 여전하다. 한편 정서적 반응은 학습의 필수 요소이기도 하다(Caine & Caine, 1994; Egan, 1999; Sylwester, 1994). 정서와 결부된 사건은 기억하기가 쉽지 않은가? 손주들이 할머니와 할아버지의 무릎에 앉아 '옛날 옛적에'라는 이야기를 듣는다. 우리는 실연의 상처, 행복한 어린 시절과 슬픈 영화를 쉽게 기억해 낸다. 이처럼 정서적인 반응과 연관된 이야기나 사건은 기억에 쉽게 저장되고 또한 쉽게 끄집어 낼 수 있게 된다.

9. 사회적 창안(social invention)이란 행동하지 않으면 살아있지 않다고 보며 언행일치를 주장하는 운동으로서 1960년대에 시작되었다. (역자 주)

개인적인 경험의 공유 허용하기

굿맨(Goodman, 1978)은 인간이 자신만의 세계관을 구성하며, 그 누구의 세계관도 다른 이보다 우월하지 않다고 이야기하였다. 서로의 세계를 공유함으로써 유아들은 또래에 대해 배우고, 미술가와 미술 작품에 대해 배우며, 가능성과 사건에 대해서도 배운다. 교사들 역시 배운다. 유아들은 자신의 경험을 중심으로 하는 토의에 참여하기를 열망한다(Thompson & Bales, 1991). 그들은 자기의 가족, 과거에 있었던 혹은 앞으로 겪을 일과 가훈 등 자신의 가족이 소유한 가치의 소개를 어려워하지 않는다.

유아는 우리가 인식하고 있는 것보다 더 복잡한 존재이다. 던컴(Duncum, 2002)은 그간 교육이 실패했던 원인의 대부분은 교육이 아이들의 삶과 괴리되고 그들의 정서적 감수성을 인식하는 데 실패해서라고 주장한다. 유아 개인의 경험이 집단이나 학급에 공유되면서 아이는 자신의 삶뿐만 아니라 타인의 삶을 들여다 볼 수 있는 능력을 증명하게 되며, 아울러 경험의 공유를 통해 타인의 권리를 존중하게 된다. 미술 작품의 활용은 개인 간의 경험을 공유하게 하는 자극제이며 이것은 프레이리(Freire, 1970)가 가졌던 교육이 중립적이지 않다는 신념과도 일치한다. 우리가 교실에 올 때는 우리의 배경, 가치와 신념을 가져오며 소통을 하는 과정에서 이러한 것들이 공유되기 때문이다. 유아들이 아는 것이 무엇이며, 믿는 것이 무엇인지를 발견하는 것은 그들의 학습에 큰 영향을 미친다(Siegler, 1991).

미학 이해하기

미학(Aesthetics)은 평소 우리가 자주 생각하지 않았던 막연한 영역이다. 콜롬비아대학의 철학교육과 명예 교수인 맥신 그린(Maxine Greene)은 미학 교육 분야의 권위자이다. 그간 교육을 전공하는 학생들 사이에서 미술 분야는 무관심 상태였지만 그녀는 이를 '완전한 깸(wide-awakeness)'의 상태로 전환시킴으로써 미술의 힘에 대한 비전을 공유하였다(Greene, 1995).

이미 유아들은 그린이 말했던 '완전한 깸'의 상태이며 이 상태가 계속되려면 미학적 탐구를 하여 강화시켜야만 한다. 미학은 과학 연구나 사실을 밝히는 연구와 달리 본질에 대한 지각과 감상을 강조한다. 넓은 의미에서의 미학은 촉감, 미각, 후각, 시각, 청각적인 감각을 통해 우리가 무언가를 지각하고 느끼는 것을 의미한다.

미학적 경험

우리가 감각을 통해 어떠한 것을 지각하거나 느낄 때 우리는 미학적인 경험을 하고 있는 것이다. 미학적인 경험은 상상력을 불러일으키는데 이는 이는 학교가 제공할 수 있는 최상의 학습일 것이다(Greene, 1995). 미학적 경험을 한다는 것은 길게 보아 우리의 인지 능력을 증진시키는 감각 지각이 지대한 영향을 주었다는 결과이다. 미학을 이해하려면 우리가 외부 세계에서 경험한 것과 삶의 경이로움이 맞물려져야 한다. 이러한 민감성은 저절로 생성되지 않는다. 미술과 삶에서 변형을 다루는 법을 배움으로써 우리는 우리 안에서 그리고 우리가 살고

있는 세상 안에서 더 깊은 존재를 발견할지도 모른다. 상상력과 열정, 호기심에서 깨어남으로써 우리는 이해라는 것을 얻게 된다(Greene, 2001).

제대로 된 교육 과정은 아이들이 살고 있는 세상에 근거해야만 하지만 실제로 그러한 경우는 흔치 않다(Eisner, 1994; Goodman, Smith, Meredith, & Goodman, 1987; Greene, 1989). 학교 밖에서의 아이들은 학교에서와는 다른 감각으로 탐색을 한다. 웅덩이에서 물을 튀기고 물방울이 떨어지는 것을 신나서 바라본다. 물웅덩이에 있던 기름방울 때문에 색깔이 생기는 것은 아이들이 자연스럽게 참여하게 되는 미학적 경험이다. 그러나 교사들은 자신도 모르게 단지 두 감각 기관만을 사용하도록 종용함으로써 그 가능성을 제한한다. 학교에서는 다른 감각이 무시된 채 눈과 귀만 혹사당한다(Goodman et al., 1987).

미술 교육에서의 미학

유아가 미술에 대해 말할 때 미학으로의 여행이 시작된다. 미술 교육에서 미학은 각양각색의 다양한 개념으로 이해되는데 대체로 미술의 본질에 대한 이해로 정의된다(Lankford, 1992). 그리고 이 개념은 미술의 모든 측면으로도 설명된다. 미술에 반응하고, 미술을 창작하는 과정과 결과에 참여하고, 미술이 무엇인지에 대해 질문하고, 미술가가 왜 창작을 하였는지에 대해 토의하고, 미술에 대해 반성적인 사고를 하고, 미술 안 혹은 또 다른 것에서 아름다움을 보는 것이다. 이에 관한 토의는 계속해서 진행 중이며 아직 확정된 답은 없다. 미학에 대한 탐구는 유아와 성인이 이러한 개념이 의미하는 바가 무엇인지를 탐색

하도록, 또한 그 개념이 거대한 세계와 어떻게 연관되었는지를 탐구하도록 허용한다.

모든 철학 탐구와 같이 미학도 호기심에 근거한다. 철학자는 대부분의 사람들이 당연시하는 대상에 대해 호기심을 갖는다. 사회화와 교육, 혹은 이 둘이 혼합되어 유아의 호기심이 사라지기 전까지 유아의 호기심은 이들과 같다. 호기심 감각과 호기심을 표현하려는 의지는 안정기에 도달하는데 그때가 5, 6학년 경이다. 이 시기는 그리기 발달의 안정기이기도 하다. 만약에 우리가 일찍이 유아에게 호기심을 표출하도록 허용하고, 확정적인 해결책이 없을 수도 있는 상황을 탐색하려는 그 열망을 강화한다면 아이들은 안정기에 도달하지 않을 것이다. 유아는 복잡한 문제나 상황에 대해서라도 그것이 의미 있는 토의라면 기꺼이 즐겁게 참여한다.

유아들이 미술 작품에 대해 토의할 때 미학은 이들의 대화에 자연스럽게 침투한다. 나는 유아들에게 우리가 왜 미술가가 만든 작품에 대해 생각해야 하는지 혹은 작품이 의미하는 것이 무엇이라고 생각하는지에 대해 묻는데 이 질문은 그 대화에 제법 잘 어울린다. 우리는 선, 형태, 색깔에 관한 미학의 본질을 탐색한다. 어느 날 수업에서 유아들과 나는 선의 본질을 탐색하였다. 이를 위해 실 한 조각, 점토, 철사와 짚, 꽃잎이나 풀잎과 같은 자연물을 사용했다. 우리는 이 자료들을 보았고 이것들에 대해 묘사했다. 아울러 유아들은 촉감을 통해 재료의 특성을 느꼈으며 자료들을 접고 잘라서 작은 조각을 만들었다. 그러자 유아 몇몇이 공기 중으로 자료를 뿌렸다. 그들의 눈은 이 움직임을 쫓아갔으며, 자신들이 작게 만든 자료들이 공기 중에서 움직이는 모습을

보며 기뻐했다. 또한 즐거워하며 웃었다. 4살 반 교실에서 있었던 일이다. 영어를 못하던 한 유아가 공기 중에 떠돌던 구불구불한 실 조각을 잡고 주위를 돌며 춤을 추었다(그림 1.4). 실 조각이 똑바로 섰다가, 아래로 떠돌다가, 원을 그리며 돌았다. 공기 중 실 조각의 움직임과 흐름에 매료된 듯했다. 그 아이의 동작은 우아한 발레리노의 동작과도 같았고, 그래서 나는 전에 그 아이가 댄스 수업을 받은 적이 있었는지 궁금할 지경이었다. 이 모든 것은 유아의 미학에 대한 반응의 예이다.

유아의 미학적 잠재력은 타고난 것이자 자연적인 것이지만 이 능력은 적절한 사회적·언어적 상호 작용을 통해 배양되는 것이 틀림없다 (Lim, 2004). 미학의 발달은 순전히 선천적이거나 생물학적인 성숙에 의해 발달되기보다 사회 문화적인 과정으로 보이며(Vygotsky, 1978), 그렇기 때문에 유아의 예술 지능 발현을 지원해 줄 적절한 언어가 필요하다.

미술 작품에 대해 토의할 때 우리는 서로의 의견을 존중하며 경청한다. 우리는 미술 작품이 의미하는 바에 대해서 만장일치를 추구하지 않는다. 의견 일치에 도달하려 하다 보면 우리가 진심으로 증진되기를 바라는 유아의 반성적 사고나 대화를 격려할 수 없게 된다. 유아는 또래의 이야기를 경청하면서 많은 아이디어를 소장할 수 있게 되는데, 이것은 그들이 좀 더 명확하게 볼 수 있도록 하여 마지막에는 다양한 관점들을 인식하게 한다.

미학을 탐구하는 것이 중요할까? 나는 그렇다고 믿는다. 미학적 탐구는 미술이라는 교과와 교실 혹은 학교를 뛰어넘는 아이디어, 이슈 등에 유아가 집중하도록 한다. 미학적 탐구는 또한 의미의 다양성을

그림 1.4 영어를 못하는 한 남아가 구불구불한 실을 가지고 춤을 추고 있다.

보는 것과 일관성 있는 총체를 보려고 노력하는 것까지 포함한다. 이 것은 사고의 준거와 경험을 토대로 개별 유아의 사고를 공평하게 강조 한다는 점에서 형평성을 증진시킨다.

불행하게도 미학의 학습 효과는 측정할 수 없다. 게다가 미학에 대 해 특별히 주목해서 마음을 쓰지 않는다면 부모와 우리의 동료들은 미 학의 존재조차 인식할 수 없다. 그러므로 교사로서 부모뿐만 아니라 우리의 동료를 교육하는 것도 우리의 책임이다.

미술가처럼 사고하기

유아와 함께 하는 미술 활동이라면 어떤 것이든 유아가 미술가처럼 생 각하도록 하는 것이 중요하다. 표 1.1에 '미술가처럼 사고하기'에 대한

표 1.1 미술가처럼 사고하기

미술가처럼 사고한다는 것의 의미는?	왜 미술가처럼 사고해야 하는가?	어떻게 해야 미술가처럼 사고할 수 있는가?
우리는 보통 사람들과 달리 대상을 좀 더 가까이에서 본다.	우리는 일상에서 매일 접하는 대상이나 상황에서 아름다움과 복잡성을 발견한다.	우리는 세상을 보고, 생각하고, 느끼고, 냄새 맡고, 만지고, 즐긴다.
우리는 대상들을 다른 방법으로 본다.	우리는 사람들이 세상을 보는 방식이 다르다는 것을 배운다.	우리는 여러 다른 미술가와 다른 문화권에서 만든 미술 작품을 탐색한다.
우리는 위험을 감수하며 개방적인 마음을 유지한다.	우리는 어떤 것이든 가능하다는 점에서 안도감을 느끼며, 우리 자신과 다른 사람들에 대해 배운다.	우리는 새로운 아이디어와 자료에 대해 실험하고 활용을 시도한다.
우리는 꿈을 꾸고 상상을 한다.	우리는 우리의 상상력과 비판적 사고 기술을 강화한다.	우리는 스토리를 말하며, 대상이 무엇인지보다, 대상으로 무엇을 할지에 대해 생각한다.

4가지 측면이 정리되어 있다.

일반인들에 비해 미술가는 대상을 더 가까이에서 자주 보는 편이다. 그들은 또한 종종 아이의 눈으로 다른 사람들이 놓칠 수 있는 것에도 주목하는 경향이 있다. 예를 들면 운전을 하거나 걸을 때 하늘을 배경으로 전화선이 늘어져 있는 것에 주목할 수 있다. 미술가들은 대상이 갖는 색깔의 뉘앙스나 반사된 것을 볼 수 있다. 그들은 유아만큼 혹은 그 이상으로 대상에 대한 호기심이 왕성하다.

미술가는 라벨(label)을 참고하는 대신 다른 방법으로 대상을 보려하는 경향이 있다. 라벨은 대상과 사람을 범주화하여 진짜로 '보는' 방

법을 방해한다. 미술가는 풍경, 인물, 혹은 정물을 그리기 위해 앉았을 때 대상을 나무나 사람의 코, 의자로 보지 않는 대신에 형태와 선으로 본다. 그들은 형태와 선이 서로 어떻게 연관되어 있는지에 주목한다. 또 그들은 모양과 모양 사이의 공간을 보며 그림자를 통해 대상과 그림자가 어떻게 관련되었는지를 생각한다. 더불어 빛을 보고 그 근원에도 주목한다. 미술가들은 또한 다양한 스타일과 미술 장르를 인식하고 다른 문화권에서는 미술이 어떠한 목적으로 활용되었는지를 이해한다.

미술가는 위험을 감수하지 않았을 때보다 감수했을 때 더 많은 것을 얻을 수 있다. 그렇기 때문에 작품 제작에 따르는 위험을 자주 감수한다. 그들은 미술 작업을 시작할 때마다 위험에 노출된다. 유아도 마찬가지다. 그들이 바라는 방식으로 작품을 만들 수 있을까? 물감을 잘 조절할 수 있을까? 만약 그들이 작품을 좋아하지 않는다면 어쩌지? 대부분의 유아는 이 점을 크게 염려하지 않지만 몇몇은 꼭 그렇지도 않다. 나이 든 아이들은 더 많이 그리고 자주 염려한다. 교사로서 우리는 유아들에게 위험이 좋은 것이며 실수를 하면서 배우는 거라고 안심시킬 필요가 있다. 교사의 생각과 계획을 바꾸는 것이 좋다. 위험을 감수한다는 사실이 불만스러울 수 있지만 자신에 대해, 매체에 대해, 자신의 아이디어에 대해, 그리고 세상에 존재하는 많은 대상에 대해 훨씬 더 많이 배우게 될 것이다.

개방적인 자세를 유지하고 성급하게 판단하지 않는 것이 미술가처럼 사고하는 방식으로 중요하다. 미술 작업을 시작할 때 최종 결과를 계획하기도 하지만 그 방법을 변화시킬 무언가는 늘 잠재되어 있다.

작품을 만드는 과정 중에 많은 변화가 일어날 수 있다. 대부분의 미술가들은 계획을 세우고 무수히 스케치를 하지만, 거기에는 항상 기대하지 않았던 일, 즉 붓 터치나 물감이 떨어진다거나 하는 등의 변수가 발생하고, 끌로 조각하는 도중에 계획의 대안을 써야 하는 상황이 벌어지기도 한다. 유아는 자신의 작품에 대해 비판적이지 않은 편이다. 유아는 작품을 만들기 시작할 때 가졌던 동기나 작품의 진전 여부를 판단하지 않고 기꺼이 과정을 바꾼다. 4살인 스테피는 하마를 그리겠다고 했지만 그림이 진행되면서는 다른 것으로 변했다. 칼은 매력적인 개를 조각하였지만 그것이 찌부러지면서 다른 것을 창조했다. 그러나 나이 든 아이들은 이들처럼 융통적이지 않다. 그들은 최종 결과물이 어떻게 보일지에 대해 자주 염려하며 그렇게 되지 않았을 때 용기를 잃는다.

미술가들은 위험을 감수하면서 '만약 …하면 어떨까?'라고 스스로에게 계속해서 묻는다. 다른 색깔로 그리면 어떨까? 물감과 파스텔을 함께 쓰면 어떨까? 붓으로 그리는 대신 물감을 떨어뜨리는 건 어떨까? 그들은 새로운 방식으로 보고 자료를 새로운 방법으로 사용하는 것에 대해서 계속 생각한다. 그들은 마치 유아처럼 상상하고 꿈꾼다. 만약 모든 유아가 지시에 따르기만 한다면 그들은 이 중에서 그 어느 것도 할 수 없을 것이다.

결론

유아들을 가르치면서 나는 유아가 미술 작품을 감상하고, 이에 대해 토의하며, 그들의 이야기를 공유하는 것을 좋아한다는 사실을 발견했다. 적절한 때에 나는 미술가와 그 미술가가 자신의 작품을 통해 성취하고자 했던 것에 대한 약간의 정보를 제공했다. 그러나 정보는 지식을 제공하기보다, 미술계에 존재하는 다양성을 좀 더 보여 주고 아이들이 좀 더 말할 수 있도록 하기 위해서였다. 더글라스, 슈왈츠, 타일러(Douglas, Schwarts, & Taylor, 1981)의 연구에 따르면, 만약 어른들이 미술과 미술가에 대해—즉, 누가 만들었으며, 수많은 관점이 존재하는 가운데 미술가가 어떻게 이러한 작품을 만들었는지에 대해—유아들이 더 말할 수 있도록 격려한다면 미술 창작에 대한 유아의 흥미도 증진될 것이라고 제안한 바 있다.

대부분의 유아 교육 프로그램에서는 만들기 활동의 비중이 가장 높지만 성인이 만든 미술 작품 즉, 명화에 대한 말하기는 이루어지고 있지 않다. 미술가에 관련된 대화와 유아들의 만들기 활동과의 연계가 이루어지는 경우는 매우 드문 것이 사실이다(Epstein & Trimis, 2002; Savva, 2003). 그러나 이 방법은 유아에게 이득이 되고 교사에게도 이득이 되므로 학습이 풍요로워진다.

제2장

유아를 위한 미술 활동

나는 월요일 아침에 수업 준비를 하고 있던 동료이자 친구인 캐시에게 "선생님, 이번 주에는 어떤 미술 활동을 준비했어요?"라고 물었다. 캐시는 "글쎄요. 아이들이 그리고 싶어 하는 것은 무엇이든 이젤에 그리게 놓아두려구요. 그리고 눈사람 프로젝트를 마저 완성할 거예요." 라고 말했다. 캐시는 둘둘 말린 종이 뭉치와 물감을 선택할 수 있는 이젤 영역을 나에게 보여 주었다. 그날은 날씨가 춥고 눈이 왔다. 캐시는 유아들이 눈사람을 만들 수 있도록 자신이 그동안 모아 왔던 스티로폼과 모루를 잘라서 준비해 둔 눈사람을 만들 영역으로 나를 데리고 갔다.

잠시 이야기를 나눈 후 나는 수업 준비를 하러 우리 반으로 갔다. 그리고 캐시가 계획한 활동에 대해 생각했다. 조금 혼란스러웠다. 캐시가 완전히 다른 성격의 활동을 계획했기 때문이다. 활동 하나는 자유롭고 개방적인 데 비해 다른 활동은 정해진 각본에 따라 진행되는 활동이었다. 어려서부터 이렇게 제한된 미술에 노출된 유아는 얼마나 불운한가?

이러한 딜레마는 학교나 유아원에서 흔히 볼 수 있다. 정형화되어 있거나 결과물이 뻔히 정해진 활동을 하지 말라고 많이 강조하지만 교

사들은 어떤 활동을 제공해야 할지 혼란스러워한다. 일부 교사는 유아에게 물감이나 크레용을 주고 자유롭게 그림을 그리게 하는 것이 이 문제를 해결할 방법이라고 생각한다. 반면 또 다른 교사는 ─ 자신이 알고 있는 것이 그렇다 보니 ─ 교사의 지시에 따라 진행하는 통제적 성격의 활동을 고집할 것이다. 이들은 교사가 통제하는 활동과 유아가 그림을 자유롭게 그리는 활동 간에 균형을 유지해야 한다고 믿는다. 그러나 통제와 자유라는 전혀 다른 두 성격의 활동 사이에서 균형을 유지하기 위한 접근법은 통제와 자유의 연속성에서 추를 양극단에 놓이게 한다. 하나는 너무 개방적이고 다른 하나는 너무도 폐쇄적이다.

너무 개방적인 활동

자유롭게 그림을 그리는 활동은 구조적이지 않다. 유아는 자신이 원하는 것을 자신이 원할 때 자유롭게 그린다. 이런 활동이 유아에게 나쁠까?

이 활동이 '나쁜' 활동은 아닐지라도 개선할 여지는 크다. 유아가 자신이 느끼는 감정과 생각을 표현하려면 집중할 시간이 필요하다. 어떤 유아에게 백지를 주면 그는 거기에 그림을 그릴 주제나 아이디어를 생각하느라 시간을 필요로 한다. 백지는 때때로 유아에게 위협적인 존재이다. 종종 나이 든 아이의 대다수조차도 백지를 주고 그림을 그리라고 하면 "뭘 해야 할지를 모르겠어요."라고 말할 것이다.

이젤에 자유롭게 그림을 그리는 것은 개인적인 활동이다. 유아는 다른 아이들로부터 혼자 있을 자유로운 시간을 필요로 하며, 아울러 또

래나 교사로부터 배우고, 그것을 공유할 시간도 필요로 한다. 미술을 통한 학습은 사회적 활동이다. 제1장에서 설명한 것처럼 스토리를 말하고 풍부한 대화를 나눌 시간이 필요하다. 또한 미술을 통한 학습은 비고츠키(1978)가 제시한 사회 문화적 요소를 허용하고, 비계 설정 (scaffolding)과 교수(teaching)의 의미와도 부합한다. 미술 작품에 대한 토의는 이를 수행할 완벽한 시간인 것이다.

너무 폐쇄적인 활동

정형화되고 결과가 예정된 활동을 피하라는 연구물이 많았음에도 불구하고, 몇몇 유아 교사는 자신을 위해서 통제하는 활동을 제공하는 잘못에 빠져 있다. 그들은 유아가 따라 그리거나 색칠을 할 수 있는 본을 준비한다. 교사가 바라는 결과물을 얻고 싶은 목적에 교사의 지시를 한 단계 한 단계 따라하다 보면 어느새 그 결과물이 만들어지는 활동을 유아에게 제공하는 것이다. 때로는 모든 유아에게 똑같은 자료를 주고 동시에 똑같은 것을 만들게 한다. 이러한 활동은 모두 순서표 (recipe-oriented) 지향 활동이다. 왜 교사들은 여전히 이 같은 활동을 고집하는 걸까? 여기에는 여러 가지 이유가 있다고 본다. 첫째, 교사가 활동과 결과를 통제할 수 있다. 둘째, 교사가 스스로 미술 지식의 부족함을 자주 느끼기 때문이다. 셋째, 교사가 창의적인 과정에 자신이 어떤 반응을 해야 할지 모른다. 넷째, 교사가 창의성은 타고난 재능이며 사람에 따라 재능이 있을 수도 혹은 없을 수도 있다고 여기기 때문이다.

교사의 통제

순서표를 따르는 활동의 경우 교사가 목표를 명확히 알고 있기 때문에 편하게 느껴진다. 또한 이러한 활동은 결과물이 어떤 것일지를 교사가 알 수 있고 필요한 자료를 빠르게 조직할 수 있으며, 유아의 수에 맞게 자료가 빠짐없이 깔끔하게 정돈되어 있으며, 그에 따라 정리도 신속하고 쉽다. 그렇지만 이러한 활동은 유아의 어떠한 의사도 반영되지 않았기 때문에 자기 표현적이지도 창의적이지도 않다. 사실 이것은 결코 미술이 아니다.

교육자라면 유아가 독립적인 학습자가 되도록 도와야 한다. 우리는 아이가 스스로 생각할 수 있고, 의사 결정을 할 수 있으며, 그 결정을 실천할 수 있는 존재가 되기를 바란다. 그러나 한 단계 한 단계씩 순서표대로 진행하는 미술 활동은 유아를 의사 결정자로서는 물론이거니와 독립적인 존재로 가르치는 것도 허용하지 않는다. 창의적인 미술 활동은 유아에게 선택할 기회를 주고, 자신의 고유한 지식을 추구하게 하며, 자신의 능력에 더더욱 만족하게 한다. 미술에는 문제에 대해 단 하나의 정답이 있지 않다. 이러한 기술을 학습할 기회뿐만 아니라 그린(Greene, 1995)이 교육 그 자체의 목적이어야 한다고 보았던 다른 관점과 대안, 문제에 대한 복합적인 해결책, 학습할 기회 등도 제공해야 한다.

미술에 관한 배경 지식의 부족

많은 사람들은 자신의 미술 지식이 부족하다고 생각한다. 사실 우리 중 대다수는 시각 예술에 대한 배경 지식이 풍부하지 않다. 대부분

의 유아 교사는 미술 분야에 관한 지식이 풍부하지 않기 때문에 자신이 초등학교 시절에 했던 미술 수업에 의존하는 경우가 종종 있다. 그런데 그러한 활동의 대다수가 만들기 위주의 패턴대로 하는 정형화된 활동이자 교사가 통제하는 활동이다. 엘리엇 아이즈너(Elliot Eisner, 1988)는 교사 자신 먼저 어떻게 해야 하는지를 알아야 한다고 강력하게 주장했었다.

만약 교사가 했던 어린 시절의 미술 교육이 색칠하기나 교사가 준비한 만들기 활동에 한정되었다면, 교사는 대안이 더 쓸 만하고 자신이 이전에 경험했던 것보다 교육을 좀 더 풍요롭게 한다는 확신이 설 때까지 예전의 활동을 계속할 것이다.

미술의 발견은 유아를 위한 교육의 핵심이다. 하지만 정작 교사 양성 과정에서 차지하는 비중은 최소치이다. 전문대와 4년제 대학의 교사 양성 과정 중 약 75% 정도가 예비 교사에게 시각 예술 중 한 코스만을 수강하게 했으며, 간혹 전혀 수강을 요구하지 않는 학교도 있었다(Jeffers, 1993). 몇몇 대학에서는 음악, 미술, 드라마가 합쳐진 코스 중 하나를 선택하도록 하는 경우도 더러 있었다. 이와 같은 상황에서 예비 교사가 미술에 대해 자신감을 갖기는 몹시 어렵다.

창의적인 과정에 반응하기

교사와 부모는 자기가 만든 작품을 보여 주는 유아에게 어떤 말을 해야 할지 모르는 경우가 많다. 그러나 그들의 그림이나 조각 등 작품 제작에 기울인 노력에 대해 대화를 나누다 보면 그림에 관해 가득 찬 이야기로 풍성해질 것이다. 유아의 작품에 대해 이야기를 나누는 것

은 유아로 하여금 자신의 작품이 미술이라는 가치를 암암리에 전달한다. 그러나 초보 교사는 미술에 대한 지식이 풍부하지 않기 때문에 이럴 경우 어떤 말을 해야 할지를 몰라 "정말 좋다." "어쩜 이렇게 멋지게 했니?"와 같은 말을 남발한다. 유아의 작품에 관하여 유아와 대화할 수 있는 교육 방법은 아주 많다. 이에 대한 자세한 내용은 제4장에서 다루고 있다.

미술 재능

사람은 태어날 때부터 창의적이거나 예술적인가? 아니면 재능은 배울 수 있는 것인가? 대학 수준의 코스 수업을 할 때 학기 초 학생의 대부분은 재능이 배워서 되는 것이 아니라고 말한다. 그렇지만 다양한 그리기를 연습하고 예술적 사고에 대한 수업을 들으며 이들의 생각은 학기 말에 가서 달라진다.

그림을 그리는 능력은 가르쳐질 수 있으며 배울 수 있는 기술이라고 연구자들은 말한다(Edwards, 1999). 그 밖에 시간과 배우고자 하는 열의도 필요로 한다. 수많은 현장에서 선생님들은 내게는 물론 자신의 학생들에게까지 "이것 좀 그려줄 수 있어요? 나는 진짜 못 그리겠는데."라고 말한다. 이러한 말은 유아에게 미묘한 메시지를 전달한다. 그 메시지란 누구는 할 수 있고, 누구는 할 수 없다는 것이다. 어쩌면 그건 그림 그리기나 예술적으로 보는 법을 전혀 배우지 못한 사람들에게 매우 그럴싸하게 들릴지도 모른다. 하지만 시간과 노력을 기울인다면 가능하다. 왜 유아에게 "자, 데미안! 너는 그림을 어떻게 그려야 하는지 또 어떻게 하면 화가처럼 생각할 수 있는지 배울 수 있단다. 선

생님이 네 나이였을 때 그렇게 했으면 좋았을 텐데."라고 말하지 않는가? 이러한 방법은 유아로 하여금 재능은 타고난 것이 아니며 배울 수 있는 것임을 알게 한다. 만약 교사가 그림 그리기나 창의성이 노력으로 달성할 수 있는 재능이 아니라고 생각한다면 유아 역시 그렇게 믿게 될 것이다. 잠재적 교육 과정이 이렇게나 강력하다.

색칠하기 책이 유아의 발달에 미치는 영향

대학 수업 중에 나는 유아에게 색칠하기 책의 활용에 대해 물었다. "저는 색칠하기 활동을 진짜 좋아해요!" 여러 학생이 소리쳤다. 왜 좋아하냐고 묻자 그들은 부담이 없어 마음이 편하며 무리 없이 반복되어 생각을 해야 한다는 부담감이 없어져서 좋다고 말했다. 하지만 그들은 이 활동이 아이들에게 왜 해로운지에 대해서는 상상조차 할 수 없었을 것이다.

　간단히 말해서 색칠하기 활동은 성인 세대의 이미지로 유아기를 지배하려고 만든 것이다. 교사들은 가끔씩 유아들이 색칠을 하는 동안 자신이 해야 할 일을 마칠 수 있기 때문에 이 방법을 사용하고는 한다. 색칠하기는 작업을 마무리하기까지 생각할 필요 없이 그대로 따라만 하면 되기 때문에 유아의 긴장을 풀어주는 효과가 있을지도 모른다. 그렇다면 우리는 유아 교육 기관에서 아이들이 아무 생각 **없이** 지내기를 바라는가? 이러한 식의 활동은 독립성을 배워야 할 시기의 유아를 의존적으로 만든다. 성인 세대가 만든 이미지에 익숙해진 유아는 자신만의 그림을 그리라고 했을 때 마치 그래야만 하는 것처럼 자신의 작품

이 성인보다는 다른 아이들의 것과 닮았다는 사실에 좌절한다. 유아는 좌절하면 그리기와 창의적인 과정에 흥미를 잃게 된다.

몇몇 교사는 유아에게 아웃 라인이 그려진 그림본을 주고 아이가 거기에 뭔가를 더 첨가하거나 색칠을 해서 그림을 완성하도록 하는 활동에 의존한다. 내가 아는 어떤 교사 중 하나는 4학년 학생들에게 책 표지를 만들라고 하면서 겉표지 색칠하기를 주었다. 아이들에게 이야기 중 한 부분을 선택해서 그림을 그리게 하는 편이 훨씬 낫지 않았을까?

또 다른 상황이 있다. 한 유아원의 교사가 아이들과 함께 사과 과수원으로 견학을 갔다. 견학 후 선생님은 아이들이 빨간색 물감으로 색칠을 하도록 사과 모양의 종이를 큼지막하게 오려 준비해 두었다. 과연 이 활동으로 아이는 무엇을 배울 수 있었을까? 유아에게 색칠을 위한 특정한 형태의 종이를 오려 주는 것은 결코 필요하지 않다. 유아가 직접 종이도 물감도 선택할 수 있어야 한다. 왜냐하면 모든 사과가 다 빨갛지는 않기 때문이다.

베껴 그리기의 영향

- 3학년 교사가 고대 그리스에 관한 수업을 하고 있다. 아이들은 그리스의 문화와 예술에 대해 조사를 한다. 선생님은 그들에게 지도를 나누어 주고 이것을 베껴 그리게끔 한다.
- 유치원 교사가 글자, 숫자, 동물 등 귀여운 모양의 스텐실을 가지고 있다. 자유 선택 시간 동안 아이들은 기꺼이 본을 따라 열심히 그리고 색칠을 한다.

- 4학년 교사는 아이들이 모양을 베껴(tracing) 그려서 잘라 오려낼 수 있도록 인체 골격 모형을 주었다. 그리고는 교사의 지시에 따라 잘라낸 조각들을 모아 놓고 Y핀으로 고정해서 골격 모형이 움직이도록 연결시킨다. 교사는 완성된 작품을 교실 여기저기에 걸어 놓았다. 모든 아이들의 작품이 똑같다.

위의 시나리오가 교사에게 소소하게 여겨질지도 모르겠지만 여기에 다른 유사한 경험들이 합해질 경우 그것이 아이에게 전달하는 파급력은 미묘하고도 강력하다. 아이들은 그림을 그릴 만한 능력이 없기 때문에 성인이 만들어 낸 이미지를 베껴 그리거나 복사를 필요로 하게 된다는 메시지를 전달하는 것이다.

베껴 그리기는 거의 목적이 없다. 색칠하기 책과 마찬가지로 베껴 그리기는 독립적인 학습을 배워야만 하는 유아들에게 성인이 그려 준 이미지에 대해 의존하게 만든다. 무언가를 베껴 그린 결과 유아는 그릇된 자부심을 갖게 되는데 이러한 경험으로는 성취할 것이 없다. 어떤 교사들은 이러한 활동이 유아들의 소근육 발달을 돕는다고 말할지도 모른다. 그러나 실제로 스텐실은 펜이나 연필로 플라스틱 모양 본을 베껴 그리도록 할 뿐, 유아가 자기만의 고유한 그림을 그리거나 끄적일 때에 비해 소근육을 거의 사용하지 않는다. 색칠하기와 같이 베껴 그리기 역시 유아에게 자신만의 그림을 그리게 했을 때 그를 좌절하게 만들 것이다.

지도를 베껴 그리는 것으로는 그 나라에 대해 많은 것을 가르치지 못한다. 베낀 지도를 오린다고 해서 아이들이 그 나라의 형태나 윤곽

을 기억하지는 못할 것이다. 대신 책에서 사진을 보거나 아이 스스로 지도를 그려 보려고 시도했을 때 그들은 더 많은 것을 기억하게 될 것이다. 이 방법을 통해 아이는 비교를 하고 비율을 계산하며 뇌를 더 활용하게 될 것이다. 다시 말해 아이는 사고하게 될 것이다. 아이가 몸속의 뼈에 대해 잘 배우려면 실제 골격 모형을 관찰한 후 관찰한 것을 그리게 하면 된다. 그러면 더 잘 기억하게 될 것이다. 유아조차도 관찰한 것을 그림으로 그리는 법을 배울 수 있다. 물론 그 결과가 완벽할 리는 없지만 어떠한 대상에 대해 좀 더 배우고 기억하는 것이 가장 우선 목표이다.

3학년 담임인 젠은 나의 좋은 친구이자 동료로서 어느 날 자신의 반에서 있었던 일을 이야기하고자 나를 찾아왔다. 그 반 아이들은 스텔라루나(Stellaluna)[1]를 읽고 있었고 젠은 아이들이 박쥐를 만들도록 해야겠다고 생각했다. 그는 아이들이 베껴 그릴 수 있는 박쥐 모양의 패턴을 줄 거라고 말했고, 나는 '패턴'이라는 말을 듣고 몹시 놀랐다. "안 돼요, 안 돼, 안 돼!" 나는 반대했다. "선생님은 아이들이 베껴 그리지 않게 할 수 있어요!" 하지만 젠은 "나는 그 많은 걸 준비할 만한 시간이 없어요!"라고 대답했다. 나는 아이들이 박쥐에 관한 해부학을 탐구하고 나서 여러 다양한 자료를 가지고 자신이 알고 있는 박쥐를 자신의 방법으로 만들어 보게 하는 것이 어떻겠냐고 조용히 제안하였다. 젠은 마지못해 동의했다.

몇 주 후에 젠이 우리 반에 와서 "선생님, 우리 반에 오셔서 박쥐를

1. 캐논(Cannon, 1993)이 새와 박쥐에 대해 쓴 책이다. (역자 주)

좀 꼭 보셔야겠어요. 아이들이 너무 사랑스러워요! 우리 반 아이들이 매일 이렇게 조금씩 공을 들였어요."라고 말했다. 아이들이 자신의 고유한 작품을 고안해냈기 때문에 젠은 무척이나 고무되어 있었다. 젠은 자신의 반 아이들이 박쥐에 대해 공부하였으며, 박쥐의 습성과 먹이, 박쥐가 이로운 동물인지와 관련된 전래 이야기에 대해서도 배우고 있다고 말했다. 아이들은 많은 자료를 가지고 각자의 박쥐를 개성 있게 만들었다. 또한 자신들의 창작품을 좋아했으며 각각의 작품은 다 달랐다. 젠은 그 작품을 교실 여기저기에 걸어두고 아이들과 작품들이 얼마나 멋진지에 대해 토의하였다. 이처럼 이전과는 다른 새로운 말하기 접근법이 젠과 아이들의 초점(focus)을 변화시켰다. 이 활동으로 인해 이제는 아이들이 무엇을 하는가보다 무엇을 배웠는가가 더 중요해졌다. 아이들은 박쥐에 대해 배운 것은 물론이며 작품을 만들기 위한 자료의 선택, 방법과 아이디어를 선택하는 법도 배웠다.

이러한 것들이 사소하게 보일 수도 있다. 하지만 교사나 부모와 같은 성인들이 이들에게 의지물을 주지 않고도 이들이 성공할 거라고 믿고 있다는 걸 아이들은 알 필요가 있다. 결국 이것은 아이들이 미술에 대해 만족하고 새로운 것을 시도하려는 의지에 영향을 미칠 것이다.

풍요로운 미술 활동

나는 미술 활동의 선택도 유아 발달 전문가들이 유아를 위해 추천하고 선택하는 장난감 기준과 동일한 근거로 선택되어야 한다고 생각한다. 전문가들이 추천하는 장난감은 개방적이며 블록이나 레고처럼 놀이에

서 선택의 여지가 많다(Bredekamp & Copple, 1997). 가령 놀이 방법이 단 하나인 장난감을 가지고 놀 경우 유아의 상상력이 제한되는데 이러한 장난감은 유아를 빨리 지치게 만든다. 유아는 자신이 매일 가지고 놀던 장난감을 색다르게 사용하는 것을 더 선호할 수 있으며, 이러한 성격의 놀이는 아이의 발달에 더 가치 있다.

미술 활동도 이와 유사한 생각으로 선택한다. 유아가 이것으로 무엇을 할 수 있을까? 어떻게 해야 유아마다 다른 해결 방법에 이를 수 있을까? 유아의 선택권이 어느 정도 보장되어 있는가? 교사는 유아에게 활동 샘플을 제공하지 않는 것이 얼마나 중요한지를 명심해야 한다. 활동의 결과물인 샘플은 유아의 아이디어를 제한하기 때문이다. 아울러 '개방적인' 활동이 유아가 원하는 것이면 뭐든지 하도록 자유를 내주는 것이 아님을 명심해야 한다. 교사는 아이디어를 얻기 위해 동기를 부여하고, 아이디어에 대해 브레인스토밍을 하고, 유아가 작업을 하는 데 있어서 다양한 방법을 발견하도록 도와 줄 수 있다.

유아와 함께 다양한 미술 작품을 보고 토의한 뒤에 나는 '풍요로운'이라고 내가 명명한 미술 활동을 수행했다. 이 '풍요로운' 미술 활동은 다음과 같은 특성을 갖는다.

- 무엇을 '할 것인가'보다 유아가 무엇을 '배울 것인가'를 요구하는 활동
- 광대한 미술의 세계와 연관되는 활동
- 유아의 선택을 보장하는 활동
- 유아가 미술가처럼 사고하도록 요구하는 활동

- 다양한 결과가 나오는 활동
- 순서표에 따르지 않는 활동

하는 것보다 배우는 것에 주력하는 활동

전통적인 미술 활동은 유아가 해야 할 것을 위주로 진행되었다. 그러나 풍요로운 미술 활동은 마치 수학이나 다른 교과목처럼 이 활동을 통해 유아들이 무엇을 어떻게 배울 것인가에 주목한다. 전에 예비 교사들, 교생들과 함께 일을 해보았다. 그들은 활동 그 자체에 대해, 사용하는 자료가 무엇인지에 대해, 그리고 유아가 만들 활동의 결과물에 대해 지나칠 정도로 관심을 보였다. 그러나 유아가 이 활동을 했을 때 무엇을 배울 수 있느냐고 물으면 그들은 종종 답을 찾아내지 못한다. 여러분은 전통적인 방법과 새 접근간의 차이를 구별할 수 있겠는가?

간단한 예로 어느 교생이 유치원에서 실습하고 있을 때의 일이다. 그 교생은 수업 시간에 여러 동물에 대해 배웠기 때문에 유아들이 물감으로 동물을 그리기를 바랐다. 나는 왜 교생이 이 같은 활동을 하기를 원하는지와 그 활동을 통해 유아가 무엇을 배우기를 원하는지 그에게 물었다. 그는 잠시 생각하는 듯하더니 답하였다. "글쎄요. 아이들이 동물을 좋아해서 동물 그리기도 좋아할 거라고 생각했어요." 나는 그를 미래의 미술 교사로 대하면서 단지 '재미있는' 활동을 제공하기보다 더 생각을 할 필요가 있다고 말했다. 나는 그에게 그 활동으로 유아가 무엇을 배우게 되냐고 재차 물었다. 그는 답을 얻기까지 힘들어했다. 우리는 앉아 잠시 브레인스토밍을 하였다.

그는 처음에 워홀(Warhol)[2]의 작품 중 특별히 멸종 위기에 처한 종에 관한 작품에 집중할 것이라고 하며 수많은 작품을 보여주었다. 멸종 위기에 처한 동물의 색채감이 실제적이지 않았지만(예 : 코끼리를 분홍색으로 표현) 그는 모든 동물 문양의 색감이 생생하게 묘사되어 있다는 점에 집중하였다. 그와 유아들은 몇 분 동안 동물의 문양에 대해 토의했고 유아들은 동물에 대한 자신의 경험을 꺼내 놓았다. 그림 속의 동물들이 무엇처럼 보이는지, 멸종 위기란 무슨 뜻인지, 또한 왜 워홀은 이렇듯 밝은 색으로 동물을 표현했는지에 대해서도 토의하였다. 그러고 나서 유아는 각자 다양한 자료를 가지고 동물을 창조하였다(그림 2.1).

이 활동으로 유아는 무엇을 배웠을까? 그들은 20세기의 예술가 앤디 워홀에 대해 배웠다. 멸종 위기에 처한 종에 대해서도 배웠으며, 또래와 교사로부터 동물에 대해 배웠다. 또한 이들은 미술 재료, 색깔, 물감을 섞거나 선택하는 것에 대해서도 배웠다. 이를 통해 유아는 단지 '동물 그리기'를 해 왔을 때보다 훨씬 더 풍요로운 학습을 경험했다. 게다가 유아들은 시종일관 즐거워했다.

이후 조각 활동을 할 때 유아는 여러 미술가의 동물 그림과 동물 조각 작품을 보았다. 유아에게 소개한 마르크(Marc)[3]의 푸른 말들(Blue horses), 칼더(Calder)[4]의 소(Cow), 달라이(Dallaire)의 새와 같은(Birdy),

2. 앤디 워홀(Andy Warhol, 1928~1987)은 미술인이자 영화 제작자이다. 유명 연예인의 아이콘과 대량 생산된 소비재를 창출하였다. (역자 주)
3. 프란츠 마르크(Franz Marc, 1880~1916)는 독일의 표현주의 화가이다. (역자 주)
4. 알렉산더 칼더(Alexander Calder, 1898~1976)는 기계공학을 전공한 미국의 조각가로서 모빌의 창시자로 유명하다. (역자 주)

그림 2.1 데번은 이 구성을 만드는 데 많은 재료를 사용했다. 그는 "나는 눈사람을 만들었고, 여기에 새집이 있어요. 거기에는 갈매기, 비둘기, 큰 어치가 한 마리씩 있고 연못과 수반이 있어요. 물고기는 펄쩍 뛰어요."라고 작품을 묘사하였다.

그리고 호주 원주민의 동물 그림 등은 시대를 초월하며 여러 문화권에서 제작된 사실적인 작품과 추상적인 작품의 예이다. 여러 작가의 작품을 접하면서 유아는 사람들이 저마다의 관점을 가졌다는 것과 또 각각의 관점이 가치 있다는 것을 배운다. 그리고 미술가마다 고유한 작품을 만들었던 것처럼 유아 또한 그러하다(자료 1).

광대한 미술 세계와 연관되는 활동

미술 수업은 앞에서 말한 대로 유아에게 모범적인 미술가를 소개해야 하기 때문에 거대한 미술 세계와의 연계가 이루어져야 한다. 워홀에 관한 토의의 강조점은 왜 화가가 그런 방식으로 그림을 그렸느냐였다. 유아들은 워홀이 실제와 다른 색을 선택해서 동물을 그렸다는 것을 지

그림 2.2 칼은 '무지개 개'를 그렸는데 그림 아래에 특히 강아지를 많이 그렸다. 그는 "강아지는 빨간데요, 자라면 색이 변하는 새처럼 강아지도 색이 변해요."라고 그림에 대한 설명을 열심히 했다.

각하고 있었다(그림 2.2). 왜 화가가 그러한 방법으로 그리기를 원했을까에 대해 묻자 유아들의 반응은 다양했다. "그건 우리가 자신의 그림을 진정으로 보기를 원했기 때문이야." "상상력을 발휘하고 싶었나 봐." "아마도 태양이 동물을 비추고 있었기 때문일 거야." 화가에 대해 자세한 정보가 충분히 공개되지 않았기 때문에, 교사는 유아들이 화가와 동물에 대해 각자 나름의 지식을 구성하도록 놔둠으로써 그들의 경험이 풍성해지기를 바랐다.

선택이 보장되는 활동

이러한 유형의 수업에서 유아는 여러 번의 선택을 한다. 유아는 자신이 그릴 동물, 사용할 종이의 색깔과 크기, 물감, 크레용, 혹은 매직펜

의 색깔부터 동물을 어떻게 묘사할지까지도 선택한다(그림 2.3, 자료 2). 몇몇 유아는 새, 물고기, 상상 속에 존재하는 대상을 선택했다. 또한 그들은 자신의 그림이나 조각 작품에 뭘 넣을지도 결정하였다. 전미 유아 교육 협회(NAEYC)의 인준 기준과 전미 미술 교육 프로그램(National Academy of Early Childhood Program, 2005)은 유아에게 계획하고 선택할 기회가 제공되어야만 한다고 주장한다. 여기에 우리가 유아들에게 자유를 주어야 할 이유가 있다. 최대한 창의적일 수 있도록, 아울러 자료를 선택할 기회를 누릴 수 있도록 해야 한다.

교사가 하는 최소한의 선택이 유아에게는 많은 의사 결정 기회를 갖게 한다. 물감과 크레용, 종이의 색깔, 종이의 모양과 크기, 종이를 접는 방법도 반드시 유아가 선택해야만 한다. 유아가 결정할 선택 사항이 많아질수록 유아는 작업 시간을 더 필요로 하게 되는데 그러한 시

그림 2.3 샤론이 그린 동물 그림이다.

간에는 충분한 가치가 있다. 이런 선택을 경험하면서 유아는 성격이
다른 자료를 조합해서 사용할 수 있게 되며 그러면서 개별 자료의 특
성은 물론, 하나의 자료가 다른 자료에 미치는 영향에 대해 천천히 그
리고 더 많이 배우게 된다.

미술가처럼 사고하기

앞의 장에서 미술가처럼 생각하기의 의미를 자세히 언급한 바 있다.
앞서 소개한 수업에서 유아들은 워홀의 작품을 보고 그가 왜 그런 식
으로 동물을 표현했는지에 대한 토의를 했다. 유아들은 미술가들이 색
다르게 생각한다는 것과 미술가마다 생각이나 아이디어를 표현하는
방법이 다르다는 것을 배운다. 학기 말에 이르면 유아들의 작품은 공
유되며 이 작품들을 보면서 유아들이 서로마다 다르게 반응했음을 알
수 있다.

다양한 결과의 허용

두말할 필요 없이 유아들의 작품은 모두 다르다. 어떤 유아가 겨우 하
나를 만들 동안 다른 유아는 여러 마리의 동물을 그리거나 혹은 여러
개의 조각 작품을 만든다. 또 어떤 유아의 그림에는 자신이 포함되어
있기도 하다. 저마다 배경이 다 다르고 선택한 종이의 크기와 물감의
색도 다르다. 유아들은 서로 다른 방식으로 창의성에 접근한다. 따라
서 작품을 시작하거나 마무리 짓는 방법에는 옳은 것과 그른 것이 있
을 수 없다(그림 2.4).

그림 2.4 바비는 동물을 그리는 대신 물감으로 공룡을 그리기로 결심했다. 나중에는 파스텔을 추가하여 그림을 완성하였다.

순서표에 따르는 활동 피하기

워홀에 관한 수업은 분명 활동 순서표에 따른 활동이 아니었다. 이 장의 처음에서 밝혔던 것처럼 캐시는 눈사람 활동을 계획했다. 모든 유아들이 교사의 지시에 따라야만 하고 생각할 필요도 없다면 그들의 작품은 모두 똑같아 보일 것이다. 두 접근 간에는 꽤 큰 차이가 있다.

결론

성인의 미술 작품을 단서로 풀어가는 개방적인 경험을 한 유아는 미술과 미적 경험에 충분히 풍족하게 노출되는 기회를 얻는다. 유아는 행함과 동시에 배우는데 자신에게 처음으로 감동을 주었던 미술 작품

을 접하면서 유아의 시지각(visual perception) 기술이 길러진다. 언어적 상징과 어휘가 급격히 발달하는 유아원 시기는 간단한 미술 용어 소개가 가능하고 미술 지식이 형성되는 완벽한 시기이다(Douglas et al., 1981).

유아가 자료와 아이디어를 선택하고, 스스로 상상력을 자극하며, 좀 더 발명적인 사고를 하도록 허용해야 한다. 유아의 인성과 관점이 자신의 작품에 반영된다. 미술 자료를 유아의 의도대로 사용하도록 격려함으로써 교사가 유아를 존중하고 있다는 사실을 보여 줄 수 있다(Colbert & Taunton, 1990).

미술 작품 보기, 토의하기와 작품 만들기 등이 통합된 미술 활동은 평범했던 미술 활동을 서로로부터 모든 것을 배우는 사회적 활동으로 변모시킨다. 이 접근은 풍부한 대화를 제공하고 사회 문화적 요소를 허용하는데 이것은 비고츠키(1978)가 제안한 비계 설정(scaffolding)과 교수(teaching)의 의미를 떠오르게 한다.

제3장

미술에 대해 이야기 나누기

이 장에서는 모범적인 미술 작품을 가지고 유아와 어떻게 토의할지에 관해 시작하려 한다. 이를 위해 나는 세 영역에 집중하고자 한다. 첫째, 성인이 제작한 미술 작품, 즉 명화에 대해 유아와 어떻게 이야기를 나눌 것인가? 둘째, 유아가 미술 활동을 할 때 어떠한 이야기를 나눌 것인가? 셋째, 유아가 작품을 완성했을 때 어떠한 이야기로 피드백(feedback)을 줄 것인가? 나는 성인들이 유아의 작품을 대하는 전형적인 반응과 바람직한 반응이 어떤 것인지에 대해 말하려 한다. 아울러 미술 작품을 유아에게 보여 주고 이와 관련하여 나누었던 질문과 그 대답의 예시를 소개하고자 한다.

나의 대학 제자들은 내 수업에서 가장 인상 깊었던 주제로 다음과 같은 내용을 꼽았다. 그것은 "정말 잘 그렸구나."라고 말하는 대신에 유아에게 의미 있는 반응을 제공하는 법, 또한 유아가 자신의 작품에 대해 반성적으로 사고하도록 돕는 법과 유아에게 새로운 정보를 제공하는 방법을 배운 것이라고 했다. 우리는 발달에 적합한 방법으로 유아가 시각 예술에 대해 더 많이 배우도록 도울 방법이 무엇인지에 대해 토의했다.

미술에 대한 지식의 유무와 상관없이 유아가 만든 미술 작품에 대해

어떤 말을 하는 것이 최선인가에 대한 의문은 여전히 도전 과제이다. 우리는 유아가 자신의 작품에 대해 좋은 감정을 갖기를 원하며 그들이 계속해서 작품을 만들도록 북돋아 주고 싶어 한다. 그러나 우리는 동시에 많은 일을 해야만 하는 바쁜 교사이다. 그렇다면 과연 유아의 작품에 대해 유아들과 이야기를 나눌 최선의 방법은 무엇인가?

미술 작품에 대한 반응과 관련된 자료는 많다(Barrett, 1997; Hamblen, 1984; Housen, 1983; Parsons, 1987; Schirrmacher, 1986). 이들 대부분은 주제를 기반으로 하여 미술가의 의도 파악을 강조한다. 반면 제시카 데이비스(Jessica Davis, 1993, 2005)는 학습자의 관점에서 미술 작품에 접근하는 방법을 제시하였다. 그녀는 학습자의 발달을 고려하고 이들이 지식을 주도적으로 사용할 수 있도록 학습자가 이미 알고 있는 것을 단서로 삼아 이들의 통찰력을 끌어내고자 개방적인 질문법을 만들었다. 기존의 접근이 작품에 집중했다면 그녀의 방법은 작품을 보는 관람자 또는 유아가 고유한 지식 구성을 하도록 허용했다는 점에서 차별화된다.

데이비스는 자신의 방법이 미술관의 관람자를 주 대상으로 한다고 했지만, 나는 그녀가 제안한 방법을 어떠한 상황에서라도—특히 학교에서—사용할 수 있다고 느꼈다. 이 책에서 소개하는 접근법은 데이비스의 방법과 유사하며 수년에 걸쳐 내가 사용했던 방법으로 특별히 유아를 위해 고안한 것이다.

미술 작품에 대한 대화의 시작

내 수업의 거의 대부분은 미술 작품을 보여 주는 것으로 시작한다. 나는 수업의 내용이나 활동의 성격에 따라 미술 작품을 하나, 둘, 때론 세 점까지 보여 주기도 한다. 그림을 보여 주고 나서 보통은 "무엇이 보이니?"라고 물으면서 시작한다. 이 질문은 개방적인 질문이기 때문에 어떠한 대답도 가능하다. 이러한 유형의 질문은 유아가 미술 작품에 안심하며 몰입할 수 있는 안전한 분위기를 조성하며, 아울러 2장에서 다루었던 것처럼 유아가 자신만의 의미를 구성하게 한다.

유아의 대답은 다양하다. "빨간 게 보여요." "네모가 보여요." "기차가 보여요." "여자 아이가 보여요." "문어가 보여요." 유아의 반응은 유아가 세상을 보는 시각과 발달 연령에 달라 달라진다. 예를 들면 최근에 할머니 댁을 다녀온 마누엘은 그림에서 할머니의 모습을 보게 될지도 모른다. 레이첼은 어둠을 무서워하기 때문에 작품을 볼 때 제일 먼저 어둠이 눈에 띌 수도 있다. 일반적으로 유아들은 색깔, 형태, 선이나 표현에 주목할 것이다. 그리고 이보다 좀 나이 든 아이들은 작품을 심도 있게 볼 수 있으며 그림의 전경과 배경의 관련성이나 대상을 묘사하는 데 쓰인 상징을 발견할 수도 있다. 아이들은 각자 자신의 수준에 맞게 반응할 수 있어야만 한다. 그래야 이들이 자신의 생각을 다른 사람들과 공유하는 것을 편하게 느끼게 될 것이다.

달라이의 새 그림을 3~5세 유아에게 보여 주며 "무엇이 보이니?"라고 물었다. "파란색이 많아요." "용이 보여요." "새가 보여요." "비행기가 보여요." "커다란 세모와 작은 세모가 보여요." 유아들은 다양한

반응을 보였다. 유아들은 매번 그림에서 자신이 본 것을 손으로 짚어 가며 말했다. 그림에 대한 이야기는 계속되었다. 그러고 나서 우리는 이 그림이 새를 그린 그림이라는 결론에 이르렀다. 하지만 우리가 하는 토의의 목적은 만장일치를 이끌어 내는 데 있지 않으며 또 그럴 필요도 없다. 그러나 이 토의에서 유아들은 동의한다는 의사를 표현했다. 이어서 나는 유아에게 화가가 이 그림이 새처럼 보이도록 하기 위해 어떻게 했는지 물었다. 대화를 소개하면 다음과 같다.

> 마르크 : 음… 부리가 있어서요. (부리 모양의 세모를 가리킨다.)
>
> 스테피 : 깃털도 있어요.
>
> 레이첼 : 발이 새의 발 같아요.
>
> 칼 : 그리고요, 날개가 있어요. 동그랗지만요.
>
> 교사 : 진짜 새 같아 보이니?
>
> 스테피 : 아니요. 좀 이상해요.
>
> 마르크 : 용새예요.
>
> 교사 : 왜 화가가 이 방법으로 그림을 그렸다고 생각하니?
>
> 네이트 : 모르겠어요.
>
> 쉐일라 : 재미있으라고요!
>
> 칼 : 그건 상상력 때문이겠죠.
>
> 스테피 : 아마도 그 사람은 진짜 새를 그리고 싶지 않았나 봐요.

아이들은 화가가 상상의 새를 표현한 것에 대해 당황하거나 놀라지 않았다. 나를 늘 놀라게 하는 유아의 반응은 미술가가 색다른 방식을

선택해서 창조한 작품을 대하는 그들의 열린 마음이다. 이들은 결코 미술가의 표현이나 생각을 비판하거나 비방하지 않는다. 이들은 모든 것을 수용한다.

나는 미술가들이 작품의 이름이나 제목을 정할 때 종종 고심한다고 유아에게 말하며 화가가 이상한 새 그림의 이름을 뭐라고 불렀을지 생각해 보자고 제안했다. 유아들은 우스운 새, 용새, 파란새 등 진지하게 이름을 댔다. 이렇듯 유아들은 그림이나 조각의 이름에 대해 추측하는 것을 아주 좋아한다. 나는 유아들에게 이 작품의 실제 이름이 새와 같은(Birdy)이라고 알려 주었다. 그러나 나이 든 아이들에게 하듯 화가나 작품에 대한 정보를 추가로 알려 주지는 않았다. 만약 유아들이 정보를 더 원했다면 내게 물었을 것이고 그럼 나는 알려 주었을 것이다.

나는 작품과 미술가의 연결을 좋아한다. 나는 유아에게 다양한 개념을 소개하고자 화가가 많은 방법 가운데 왜 새를 이처럼 특이하게 그렸다고 생각하느냐고 물었다. 그 개념은 다음과 같다. 첫째, 작품을 만든 사람이 실제로 있다는 것이다. 가끔 유아들은 "그 화가는 어디에 살아요?" 혹은 "여자예요? 남자예요?"라고 화가에 대해 묻는다. 이것은 유아가 작품을 창작한 사람에 대한 마음속의 영상 즉, 심상(mental picture)을 형성하도록 도우며 또한 미술가와 작품에 대해 개인적인 유대를 갖도록 돕는다. 만약 내가 화가의 사진을 갖고 있다면 유아에게 보여줬을 것이다. 가끔 나는 화가나 화가의 삶에서 흥미로운 사실들을 유아들과 공유한다. 둘째, 유아들은 화가가 자신이 원했던 바를 표현하기 위해 특정 방법을 선택했음을 배운다. 이것은 유아 자신이 미술 작품을 만들 때에도 그같이 선택한다는 사실을 알게 해 준다.

그러고 나서 나는 유아에게 달라이와 완전히 다르게 새를 그린 그림을 보여 주었다. 그 작품은 커리어와 아이브스(Currier & Ives)[1]의 행복한 가족(Happy Family)이라는 작품으로 꿩의 일가 모두가 숲에서 행복하게 먹이를 먹는 그림이다. 달라이, 커리어와 아이브스 모두가 새를 그렸다는 점은 같지만 스타일은 사뭇 다르다. 한 작품은 사실적이고 다른 작품은 추상적이다. 유아와 나는 사실적(realistic), 추상적(abstract)이라는 단어와 그 단어가 갖는 의미에 대해 토의를 하였고 이어지는 다음 수업에서 그 단어를 다시 언급하였다. 나는 미술가들이 세상을 그려내는 방식이 다양하다는 것을 유아가 아는 것이 좋다. 그러한 것들이 유아의 열린 마음이 계속되게 하고 나와 다른 다양한 견해를 수용하게 한다고 믿기 때문이다.

나의 친구이자 직장 동료는 내가 유아들과 **사실적**과 **추상적**이라는 용어에 대해 토의를 하고 있을 때 우리 교실에 들렀다. 나와 유아들은 다양한 작품에 대해 대화를 계속 이어갔다. 그 친구는 유아들이 단어의 의미를 분명히 설명하는 것을 보고 놀라 기막혀했다. 나중에 그 친구가 말하길 자신은 유아보다 나이가 많았을 때에도 그러한 단어를 배운 적이 없었다고 했다. 사실 내가 4살 때에도 나 역시 그러한 단어의 의미를 알지 못했다.

미술 작품을 창조하는 다양한 양식과 접근 방법을 유아들에게 보여줌으로써(그림 3.1) 그 차이점은 자연스럽고도 당연하며 친구들의 작

1. 나다니엘 커리어(Nathaniel Currier)와 제임스 아이브스(James M. Ives)는 미국의 역사·생활·풍속·습관을 담은 판화를 제작하였다. 1835년 커리어는 인쇄 회사를 설립하였으며 이들의 작품은 그릇 디자인으로도 활용되고 있다. (역자 주)

그림 3.1 내가 유아들과 작업하는 동안 두 명의 유아가 나이지리아의 조각 작품을 찍은 사진 주변에 다가섰다. 그들은 그 새가 두루미인지 홍학인지에 대해 조용하게 토의하였다.

Original Herbalist's Staff in High Museum of Art, Atlanta.

품과 내 작품이 다르다는 것을 흔쾌히 받아들일 수 있게 한다.

만약 내가 두 점이나 세 점의 작품을 보여 주었다면 아마 유아들에게 "이 그림의 같은 점은 무엇이니?" 혹은 "다른 점은 무엇이니?"라고 물었을 것이다. 답변은 역시 다양할 것이다. 몇몇은 색이 같다고 할 것이고, 다른 유아는 그림이 모두 새를 그렸다고 지적할 것이다. 설사 유아의 생각이 엉뚱하다 하더라도 유아들 모두에게 자신의 생각을 소리내서 말할 기회를 주는 것이 중요하다.

아주 어린 유아들과 단지 미술 작품을 보고 모양이나 선의 차이점을 지적하는 것이 미술 작품을 활용한 활동에서 나누는 대화의 시작이다.

마티스(Matisse)[2]의 콜라주에 대해 토의를 할 때 한 유아는 바다를 생각나게 하는 모양이라고 했으며, 다른 유아는 여름을 생각나게 하는 모양이라고 했다. 중요한 것은 아이가 미술 작품에 참여하고 자기 자신과 서로에 대해 배우는 것이다.

유아가 작품을 만들 때의 대화

4살 앨리슨은 사과 과수원 견학을 다녀온 뒤 사과나무를 그리기 위해 붓을 집어 들었다. 앨리슨은 녹색 물감에 붓을 담그고 커다랗고 흰 도화지에 감미로운 색이 넓게 펴지게 하였는데 표면에 가느다랗게 물감 찌꺼기가 남아 호기심을 자아냈다. 앨리슨의 선생님은 즉시 앨리슨에게 "갈색 물감을 먼저 칠하는 게 낫지 않겠니?"라고 말했다. 앨리슨은 교사를 쳐다본 후 잠시 망설이다가 갈색 물감을 선택했다.

앨리슨의 선생님은 물감으로 그림을 그리는 '올바른' 방법이란 가정에 따랐다. 하지만 이러한 행동은 앨리슨에게 네 방법은 틀렸고 네가 한 것보다 더 나은 방법이 있다는 메시지를 전달한다. 앨리슨이 녹색 물감으로 미학을 즐기고 있었지만 선생님의 말은 앨리슨을 망설이게 했고 결국 교사가 제안한 것을 시작하게 만들었다.

교사의 이런 반응은 흔히 볼 수 있다. 만약 우리가 이와 같은 교사를 만나지 않았다면 나 자신도 모르게 유아를 가로막는 말을 하지 않았을 것처럼, 우리는 자신이 이전에 경험했던 것에 근거해서 유아의 반응을

2. 앙리 마티스(Henri Matisse,1869~1954)는 프랑스 화가이자 야수파 운동의 지도자였으며 평생을 색채 표현력에 주력했다. (역자 주)

기대한다. 앞 사례의 선생님은 아마도 나무를 그리려면 먼저 밤색 나무를 칠하는 게 쉬울 것이라 여겼기 때문에 유아가 그대로 하기를 바랐을 것이다.

그러나 미술가들은 모두 남들과 다른 방식으로 작품에 접근한다. 여기에 옳고 그른 방식이란 없다. 어느 날 나는 오픈 스튜디오에 갔는데 그 스튜디오는 마침 참가자들이 모델을 대상으로 인물화를 그릴 수 있게 마련되어 있었다. 거기에 동료 화가가 나를 따라 왔다. 그는 늘 내 작품의 시작과 끝을 지켜보는 것을 좋아한다고 말했다. 그건 내가 자신과 다른 접근을 하기 때문이며, 그래서 내 작품이 완성된 모습을 결코 예상할 수 없기 때문이라고도 했다. 유아도 마찬가지다. 우리 성인들은 유아가 그림을 그리거나, 무언가를 만들기 시작하거나 마칠 때 우리가 알고 있는 것과는 다른 방법으로 한다고 해서 순서가 틀렸다느니, 방법이 잘못되었다느니 하는 등의 잘못을 수정하기보다 오히려 이를 격려하는 개방적인 마음으로 임할 필요가 있다. 단지 특정한 한 가지 방법대로 그림을 그리는 것은 유아들이나 그 누구에게도 의미가 없다. 이 점에 대해서만큼은 그 누구도 예외 없이 동일하게 적용될 것이다.

앨리슨이 선생님한테 들었던 이야기와는 다른 말을 듣고 자란 아이는 자신의 선택에 만족할 수 있을 것이다. 앨리슨이 자신의 작품에 자부심을 갖고 본인이 원하여 계속 그리고 싶은 마음을 들게 하는 방법은 많다. 예컨대 "여기 멋진 녹색 물감을 좀 봐!" "이 색깔이 바람에 흔들거리던 사과 나뭇잎을 떠올리게 하는구나!" 혹은 "나무향과 사과향이 느껴지는 것 같아!"라고 말할 수 있을 것이다.

교사가 어려서 경험했던 반응이 유아가 작품 창작에 들이는 시간을 방해하는 경향이 있다. 교사가 유아를 방치하거나 유아의 행동을 수정하려 든다면 도대체 유아는 무엇을 선택할 수 있는가?

피드백을 제공하는 대화

예비 초등 교사를 대상으로 4학년 미술 수업에 나의 방법과 자료를 적용해 보는 모임이 있었다. 우리는 내가 벽에 게시한 아이들의 작품에 대해 토의를 했다. 나는 그 작품 중 하나를 가리키며 만약 아이가 이 그림을 여러분께 보여 주고 그림이 마음에 드냐고 묻는다면 아이에게 어떤 말을 할 것인지에 대해 물었다. 나는 예비 교사들에게 3가지를 명심하라고 말했다. 첫째, 아이가 만든 것을 보고 함부로 추정하지 말 것. 둘째 "마음에 든다."고 말하지 말 것. 셋째, "너무 잘했다."식의 의

그림 3.2 유아가 그린 'X-ray 투시도'이다.

미 없는 칭찬을 하지 말 것.

예비 교사들은 그림 3.2를 약 30초가량 보았다. 용기 있는 몇몇이 반응을 보였다. "와우, 이거 그리는 데 정말 힘들었겠다!"라고 1명이 추측을 했다. "넌 정말로 빨간색을 좋아하는구나."라는 또 다른 의견이 있었다. 예비 교사들은 계속해서 그림을 보았다. 이들은 다소 난감해했지만 수업을 통해 조용히 성장했다.

내가 예비 교사들에게 했던 다음 질문은 이 그림이 무엇을 묘사한 것인지를 생각해보라는 것이었다. 거북이, 창문이 많은 아파트, 학교, 교실에 책상이 선을 따라 배치된 것 등 여러 반응이 나왔다. 예비 교사들은 계속해서 다른 반응을 보였지만 이들의 의견 중에는 맞는 것이 하나도 없었다. 그렇지만 나는 여전히 이 그림이 무엇을 그린 것인지에 대해 말하지 않았다.

내가 예비 교사들에게 했던 그 다음 질문은 "무엇이 보이는가?"였다. 여러 예비 교사들이 말하기 시작했다. "내 생각에는…." 그러나 나는 그들의 말을 멈추게 했다. 나는 "아니요. 생각하지 마세요. 무엇이 보이나요?"라고 다시 물었다. 잠시 후에 그들은 반응을 하기 시작하였다. "빨간색이 보여요." "네모가 많아요." "큰 네모가 보여요." "색칠한 작은 원이 보이네요." 반응은 계속 되었다. 이번에도 나는 유아의 그림이 무엇을 표현한 것인지 그들에게 말하지 않았다.

이처럼 간단한 예를 통해서도 그동안 우리가 얼마나 유아의 작품을 섣불리 추측해 왔는지를 알 수 있었다. 그리고 이러한 추측은 우리가 유아의 작품에 반응할 때 영향을 미친다.

추측하기

교사 혹은 부모로서 우리는 아이가 무엇을 하고 있는지 알 필요가 있다. 우리가 자주 섣부른 추측을 하기 때문이다. 어쩌면 이것은 자연스러운 호기심일 수도 혹은 상황을 통제하고픈 욕구 때문일 수도 있다. 그러나 우리는 유아가 무엇을 묘사했는지에 대해 굳이 알 필요가 없다. 그들의 상징체계(symbolic system)는 우리의 것과 다르며 우리는 그것을 완벽하게 이해할 수 없다. 나는 과거에 선생님이 자신이 만든 작품에 대고 했던 말로 인해 미술에 대한 흥미를 완전히 잃었었다는 예비 교사들의 이야기를 종종 들었다. 하지만 아이의 미술 작품에 대해 적절히 반응하기란 그리 어렵지 않다. 단지 연습이 필요할 뿐이다.

나는 예비 교사에게서 새로운 반응을 선사받았고 이어서 그들에게 이제 이 특별한 미술 작품에 대해 아이에게 어떤 말을 해야 할지에 대해 물었다. 3가지 조건을 명심하라고 하면서 말이다. 그것은 유아가 무엇을 창작했는지 추측해서는 안 된다는 것이다. "좋아, 마음에 든다."라는 말을 해서도 안 되며 그 밖의 칭찬하는 말을 해서도 안 된다. 나는 예비 교사에게 4살 유아에 대해 우리가 나누었던 대화를 상기시켰다.

그리고 그렇게 예비 교사들은 재시도를 하였다. "와우! 네모가 정말 많네!"라고 한 예비 교사가 반응했다. 또 다른 예비 교사가 "모든 커다란 벽돌 안에는 커다란 네모가 들어있네."라고 말했다. 이들의 반응은 점점 더 향상되었으며 활기를 띠었다. 그러고 나서 나는 예비 교사들에게 이 그림은 박스를 운반 중인 트럭을 그린 것이라고 말했다. 그들

은 웃었고 마치 완벽하게 이치에 맞는다는 듯이 고개를 끄덕였다. 그리고 실제도로 그랬다. 네모 상자가 가득 찬 커다란 트럭으로 보이는 이 그림은 트럭의 X-ray 투시도였던 것이다. 이 그림은 마치 우리가 트럭 안을 관통해서 볼 수 있는 것처럼 그려져 있었다. 이렇게 간단한 사례는 유아의 작품에 대해 우리가 얼마나 섣부른 추측을 하는지 다시금 증명해 주었다.

어느 날 나는 1학년 미술 수업을 하고 있던 교생을 관찰했다. 그 교생은 교실 주변을 걸어 다니며 아이들의 작품에 대해 이런저런 코멘트를 하고 있었다. 교생이 한 아이에게 가까이 다가가서 그림을 보더니 "나무에 있는 새가 참 예쁘다."라고 말했다. 그러자 그 남자아이가 교생을 올려다보더니 슬픈 표정을 지으며 "이건 새가 아니라 다람쥐인데요."라고 말했다.

교생은 아이의 그림을 보고 쉽게 추측하고 결론을 내렸으며 그 교생의 코멘트는 아이에게 영향을 미쳤다. 만약 그 교생이 말하기 전에 잠시만 멈췄더라면, 그리고 자신이 어떤 말을 할지에 대해 생각을 했다면 그러한 일은 벌어지지 않았을 것이다.

칭찬

나는 또한 예비 교사에게 유아의 작품에 대해 과도한 칭찬을 주의해야 한다고 말한다. 어떤 말을 해야 할지 정말 몰라서 또는 우리가 돌아보아야 할 아이가 너무도 많아 바쁘다는 이유로 우리는 무언가를 좋아한다는 말을 너무도 쉽게 한다.

유아들은 자주 우리에게 다가와서 묻는다. "이거 마음에 드세요?"

그럴 때 나는 멈추고, 보고, 대답한다. "넌 마음에 드니?" 이럴 때 유아들은 자신의 작품을 다시 쳐다보고 보통은 그렇다고 대답한다. 유아가 이렇게 묻는 것은 정말로 칭찬을 원하기 때문일까? 유아는 진정으로 무엇을 찾고 싶었던 걸까? 나는 유아들이 꼭 칭찬을 원해서가 아니라 우리가 자신의 작품에 관심을 가져 주기를 바란 거였다고 믿는다. 칭찬만이 항상 유아를 대화에 참여시키지는 않는다.

내가 유아의 그림이나 조각에 대해 코멘트를 했을 때 그들이 내게 굉장히 자주 와서 자신의 작품에 대해 말하기 시작한다는 것을 발견하였다. 그림 3.2와 관련하여 예를 들자. 선생님이 별다른 코멘트 없이 작품을 보고 "잘 그렸네. 너무 마음에 든다!"라고 말한다면 그 말을 들은 유아 역시 어떠한 추가 코멘트도 하지 않은 채 그저 작업을 계속할 것이다. 하지만 "와우, 네모들 좀 봐!"라고 말한다면 트럭 안에 상자를 묘사했던 유아처럼 작품에 대한 묘사를 끌어내게 될 것이다. 반성적이며 대화를 자극하는 이야기가 이어졌다. 그 유아는 자신의 작품에 대해 더 많은 정보를 제공받게 될 것이며 분명히 그것으로 기쁨을 느끼게 될 것이다.

나는 유아들에게 "난 이 그림이 마음에 들어."라는 말이 중요하지 않다고 말하려고 노력한다. 중요한 것은 유아들이 좋아하는가이다. 유아들에게 누구에게나 해당하는 말을 하기보다는 작품에 대한 세부적인 이야기를 했을 때 선생님이 우리의 작품을 진심으로 보며 생각한다는 것을 그들은 알게 된다.

최고의 반응이란?

유아가 자신의 작품을 보여주었을 때 어떤 말을 해야 좋을지에 대한 단 하나의 정답은 없다. 그러나 다른 것들보다 나은 코멘트는 있다. 최우선으로 명심해야 할 것은 함부로 추측하지 말라는 것이다. 대신 유아가 작품에서 표현한 선, 형태, 색깔, 질감과 같은 요소를 보면 된다. 이들 요소에게 대해 소리 내어 말하는 것이 손쉬운 시작이다. 교사가 유아의 작품을 보고 그 안에 든 선과 형태를 묘사하면 유아는 작품으로 돌아가 자신이 만든 것에 대해 반성적인 사고를 하게 할 것이다. 우리가 언급할 수 있는 것은－우리가 눈으로 볼 수 있는－유아가 사용한 색깔, 선의 숫자, 형태에 관해서이다. 선이 직선인가? 곡선인가? 지그재그인가? 또는 선이 짧은가? 혹은 긴가? 모양이 크거나 작은가? 아니면 둥근가? 어떤 도구로 작품을 만들었는가? 세게 눌렀는가? 아니면 살짝 눌렀는가? 질감은 어떤가? 긴 붓에 물감을 듬뿍 묻혀 그렸는가? 아니면 물감을 짧은 점으로 찍었는가? 그리고 우리는 우리가 본 유아의 작품에 대해 더 많은 정보를 주고, 아울러 새로운 어휘를 사용해서 묘사적인 단어로 말해야 한다.

　우리가 할 수 있는 최상의 코멘트는 바로 유아가 발달에 적합한 방법으로 새로운 정보를 배우게 하는 것이다. 예를 들면 유아들은 종종 무심코 물감을 섞어 새로운 색을 만든다. 어느 날 그림을 그리던 한 유아가 물감을 혼합했는데 멀리서 봤을 때 초록색으로 보였다. 그러나 가까이에서 보니 푸른빛이 돌며 노란색이 몇 가닥 보였다. 나는 "와우, 멀리서 보니까 초록색으로 보였는데 가까이서 보니까 파랑색과 노

란색이 보이네!"라고 말했다. 이 코멘트에는 두 가지 의미가 있다. 그것은 색깔이 혼합된다는 것과 자신이 다른 색깔을 만들 수 있다는 사실을 스스로 알게 하는 것이다. 그것은 또한 유아로 하여금 작품을 멀리서 볼 때와 가까이에서 볼 때가 다를 수 있다는 것을 알게 한다. 실제로 미술가들은 한 걸음 물러나서, 즉 거리를 달리해서 작품을 봄으로써 다른 시각을 얻는다.

좋은 반응인지의 여부를 판단하는 또 다른 방법은 오직 한 유아에게 맞춰 확실하게 해야 한다는 것이다. "이거 하느라고 힘들었지?" 혹은 "이 색깔들이 정말 예쁘다."라는 말은 누구에게든 해당되는 말이다. 이 말은 일반적인 이야기일 뿐 구체적이지는 않다. 좋은 반응이란 유아에게 그의 작품을 관심 있게 보고 있다는 것을 알려 주는 것이다.

다시 말해 좋은 반응이란 유아가 사용했던 미술의 기본 요소에 대해 말하며 그 작품에게서 어떤 느낌을 받았는지, 또는 유아의 작품을 상상적인 모험담이나 이야기의 출발점으로 삼을 수 있다는 것이다.

결론

대부분의 유아들은 자신의 작품에 대해 말하기를 좋아한다. 간혹 말하기를 주저하는 유아들도 있는데 그럴 경우 작품에 대해 설명을 강요해서는 안 된다. 미술이 항상 언어의 동반을 필요로 하지는 않는다. 미술은 미술 자체로 홀로 설 수 있는 독자적인 영역이므로 만약 유아가 침묵을 선택했다면 그것도 괜찮다. 레이첼은 자신의 작품에 대한 토의를 할 때 자주 머뭇거리며 "그건 그냥 비행기 그림이에요."라고 마지못해

말했다. 그러나 레이첼은 우리가 토의를 할 때면 항상 대화에 참여하였고 친구들이 작업을 할 때 그들과 대화를 나누었다. 레이첼은 자신의 작품에 대해 점점 더 말을 많이 하기 시작했다. 적절한 반응이 제공됨으로써 레이첼이 대화에 좀 더 개방적으로 참여하게 된 것이다.

그리기와 이야기 쓰기에 대한 반응을 비교해 보자. 유아가 이야기를 쓸 때 우리는 그것을 읽고, 코멘트하고, 질문한다. 아마도 다음에 어떤 일이 일어날지 등에 대해서도 질문할 것이다. 다시 말해 우리는 이야기에 대해서 유아의 작품을 보고 "난 이게 좋아." 혹은 "잘 그렸네."라고 간단히 말했던 것처럼 하지 않을 것이란 것이다. 유아의 이야기에 대해서 했던 반응을 유아의 미술 작품에서도 유사하게 해야만 한다.

그 유명한 레지오 에밀리아(Reggio Emilia)에서의 유아들은 놀라운 수준의 미술 작품을 만든다. 그러나 그것은 저절로 생겨나지 않았다. 레지오 에밀리아의 교사들은 유아가 작품을 만들기 이전과 만드는 과정에서 풍부한 언어로 그들의 감성과 상상력을 자극한다(Edwards, Gandini, & Forman, 1993). 유아는 성인보다 훨씬 더 상상적이며 그림을 활용한다. 그리고 풍요로운 언어는 그들의 사고에 자양분이 되는데, 그 결과는 수준 높은 다양한 미술 작품으로 나타난다.

제4장

미술에서의 개념

유아에게는 거의 모든 미술 복제화를 사용할 수 있다. 나는 그중에서 노골적으로 폭력적이거나 확실하게 알몸이 노출된 작품은 피하려고 한다. 그렇지만 피카소가 스페인 내전을 그린 게르니카(Guernica)[1]와 같이 전쟁을 묘사한 작품이나 그 밖에 정서적인 사건이나 상호 작용(interaction)을 묘사한 미술 작품은 유아에게 보여 줄 것이다.

내가 사용했던 대부분의 미술 작품은 당연히 유아 교육 과정에 맞춘 것이다. 나는 교실에서 어떤 일이 일어나는지 교사들과 토의하기 위해서 그들을 만날 것이고 또 도울 것이다. 내 연구의 목적은 미술 개념에 근거하여 유아에게 중요하다고 생각되는 미술 개념인 색깔, 선, 형태의 탐색과 점토의 경험, 다양한 조각 작품 모양의 경험 등을 포함하고 있다.

미술에는 기본이 되는 개념이 여럿 있지만 나는 그중에서도 특별히 선, 형태, 색깔을 선택하였다. 이 요소는 유아의 발달에 가장 적합하며 차후에 다른 미술 개념을 탐색하는 데 있어서도 토대가 된다. 유아는 선천적으로 주변에 있는 선, 형태, 색깔에 대해 경이를 느낀다. 그래서

1. 스페인 북부의 도시명으로, 피카소가 스페인 내전을 그린 추상화이다. (역자 주)

나는 이 세 요소에 집중하였고 세상에 대한 유아의 관심에 따라 이를 점차 확장해 나갔다.

선과 형태

나는 주로 한 해를 선과 형태에 대한 3~4세 유아들과의 토의로 시작한다. 선은 이해하기 쉬운 개념이며 선에 대한 경험은 형태에 대한 토의로 자연스럽게 이어진다. 우리는 자연물과 인공물을 가리지 않고 갖가지 자료를 탐색하였다. 옷, 교실, 나뭇잎, 컵, 꽃과 조개껍질에서 선을 찾아냈다. 가끔 우리는 허공에 손가락으로 선을 긋기도 하고, 화가가 사용했던 선을 강조하기 위해 그림 위에 실이나 끈과 같은 선형 자료(linear material)[2]를 놓아 보기도 했다(그림 4.1). 우리는 길을 걸으며 또는 사물을 지그재그, 곡선, 일직선으로 정렬하기도 했다. 동그라미 안을 실 조각으로 채우거나 크레용으로 원하는 모양을 그려 봄으로써 다양한 선을 경험하는데 이것은 곧 형태에 대한 탐색으로 이어진다.

여러 유형의 선이 표현된 작품이라면 어떤 것이든 유아에게 제시할 수 있다. 이를 통해 유아는 스타일과 제목이 각기 다른 작품들, 미술가들과 친숙해질 수 있다. 그래서 나는 여러 미술가의 작품을 보여 주는 것을 좋아한다. 또한 나는 사실적인(realistic) 작품, 추상적인(abstract) 작품, 비구상(nonobjective) 작품을 가리지 않고 혼합해서 활용한다. 사실적인 작품이란 일상에서 보이는 모습대로 사물을 묘사한 것이고, 추

2. 이 밖에도 수수깡 조각, 색종이 조각, 지끈 등을 사용할 수 있다. (역자 주)

그림 4.1 유아들이 데이비드 호크니(Davd Hockney)의 작품 위에 자료를 놓고 맞추고 있다.

Rhode Island Laboratory School class project, October 1, 2006, poster image is of the David Hockney painting, *Garrowby Hill* 1998, oil on canvas, 60 × 76″, © David Hockney.

상적인 작품이란 실제 사물을 묘사하되 실제적이지 않은 방법으로 묘사한 작품을 말한다. 예를 들면 빌딩의 모습이 왜곡되게 표현된 도시의 풍경이나 실제와는 다른 색으로 표현된 작품 등을 말한다. 비구상 작품이란 선, 형태, 색으로 조합되었지만 실제 모습으로는 표현되지 않은 작품을 말한다. 유아를 대상으로 하는 미술인 까닭에 나는 추상과 비구상 작품을 함께 묶어 추상(abstract) 작품이라고 불렀다. 7세부터는 추상 작품과 비구상 작품을 구별해서 보여 주었다.

미술 작품이나 자연에서 선을 탐색할 때 우리는 선을 각각 직선, 구부러진 선, 지그재그, 울퉁불퉁한 선, 물결 모양의 선과 같이 다양한 단어로 표현한다. 유아들의 묘사는 독창적이며 종종 은유적이기도 하

그림 4.2 케이티가 실과 모루, 크레용으로 선과 형태를 탐색한 작품이다.

다. 또한 "이 선은 울퉁불퉁한 길을 달리는 차가 생각나요." 혹은 "저 선은 언덕 아래로 슬라이딩할 때의 기분과 같아요!"처럼 기억을 떠올려 선을 묘사하기도 한다. 은유는 상상력의 발달을 돕는다. 그리고 이건(2001)이 말했던 것처럼(제1장 참조) 유아는 느낌이나 생각을 설명하기 위해 은유를 사용하는 데 놀랄 만큼 능숙하다.

유아에게는 어떠한 선형 자료도 소개할 수 있으며, 유아는 그들만의 방법으로 선형 자료의 사용법을 고안해 낼 수 있다(그림 4.2). 나는 수년간 끈, 실, 나뭇잎들, 철사, 풀, 색깔이 있는 마스킹 테이프와 크레용을 사용해 왔다. 어느 날은 탐색을 위해 다양한 나뭇잎을 가져왔다. 유아들은 나뭇잎을 흔들어 춤을 추게 하였다. "나뭇잎들이 춤을 추는구나." 이어서 나는 "이 선들이 춤을 추는구나."라고 말했다. 마치 나뭇잎이 밝게 웃는 것처럼 유아들은 나뭇잎 전체를 공중에서 춤추게

그림 4.3 안나는 점토를 신중하게 떼어내고 스티로폼을 밀어 넣어 작은 조각을 연달아 시리즈로 만들었다.

하였다.

　유아들이 공중에서 나뭇잎들을 춤추게 하는 동안 이들은 보는 각도에 따라 나뭇잎의 모습이 다름을 알 수 있었다. 어떤 때에는 나뭇잎이 넓어 보이기도 하고, 또 다른 때에는 마치 옆에서 보는 것처럼 좁아 보이기도 한다. 이토록 정교한 미술 개념이 유아에게는 이렇게 쉽게 제시되었고 탐색을 가능하게 했다. 게다가 유아들에게는 신나는 시간이기도 했다. 한 유아가 자신의 붓꽃잎을 여러 조각으로 나누어 여러 개의 선을 만들었다. 또 다른 유아는 크레파스로 나뭇잎을 색칠하기로 마음을 먹었다. 그 유아는 나뭇잎의 질감 때문에 다른 곳보다 잎맥 주변에 크레용이 더 많이 쌓이는 것을 주목했다. 제레미는 막대기를 꺼내서 짧고 긴 선들을 그렸다.

　또 다른 어느 날 우리는 모델 매직(Model Magic)[3]에 다양한 선형 자

3. 크레욜라로 만든 부드럽고 하얀 점토를 말한다. (역자 주)

그림 4.4 데이븐이 점토 덩어리로 하나의
조각을 만들었다.

료를 박기 시작했다. 안나는 점토를 여러 덩어리로 작게 떼어 내어 스
티로폼 조각을 꽂았다(그림 4.3). 안나는 7개 정도의 작품을 만들고 난
후 이를 나란히 늘어놓았고 조용히 학구적인 자세로 작은 조각 작품을
만들었다.

반면에 데이븐은 모델 매직으로 토대를 만들고 그 위에 선형 자료들
을 꽂은 커다란 조각 작품을 하나 만들었다(그림 4.4). 우리는 그의 작
품에 있는 여러 개의 '구멍'과 보는 각도에 따라 조각이 어떻게 달라
보이는가에 대해 토의를 하였다. 이것은 조각 작품이 갖는 중요한 속
성이었지만 아이들에게는 이처럼 쉽게 소개할 수 있었다.

내가 가장 좋아하는 활동 중 하나인 컬러 마스킹 테이프를 이용한
활동을 하기 위해 컬러 마스킹 테이프를 여러 개 가지고 와서 유아가
그것을 탐색하도록 하였다. 우리는 먼저 작품 속에서 볼 수 있는 선에
대해 토의하였고, 나는 몇몇 미술가가 물감이나 크레용 대신 테이프로

그림 4.5 칼은 컬러 마스킹 테이프로 선을 만들었다. 선은 보물 사냥이라는 상상의 이야기로 변모하였다.

작품을 만들었다고 말해 주었다. 유아들은 테이프로 만든 작품에 대단한 관심을 보였다. 나는 이들에게 테이프로 만든 작품을 보여 주었다. 유아들은 신이 나서 컬러 마스킹 테이프를 자르고 종이 위에 붙이기 시작했다. 몇몇 유아는 여러 모양의 선을 즐기며 만들었고, 다른 유아들은 이야기가 있는 그림을 만들었다. 그림 4.5의 칼은 자기와 형이 땅에서 보물을 파내는 이야기를 테이프로 표현하였다. 그들은 손에 긴 장갑을 끼고 있었고 보물이 있는 지점을 X로 표시하였다. 칼은 크레용으로 꽃과 구름을 그려 넣어 그림을 아름답게 꾸몄다. 나는 보물 사냥을 테이프로 묘사한 그의 영리함에 감동을 받았다.

또 다른 테이프 그림으로는 유아 몇몇이 함께 만든 벽화가 있다. 유아들은 먼저 무엇을 만들지 정하고 각자 맡은 부분을 수행하면서 작업을 하는 내내 신나게 이야기를 나누었다. 스테피는 자신이 가장 좋아

하는 동물인 하마를 회색으로 표현했다. 노란 햇살이 비추는 하마 위에 푸른 하늘은 줄무늬로 표현하였다. 빨간색 테이프는 하마의 몸을 가리는 태양 가리개로 사용되었다. 하마의 오른쪽에는 네모 모양의 자동차가 있었다. 칼은 자신이 만든 자동차를 보고 "이 차 중에 한대는 저절로 움직일 수 있어. 보여? 그런데 여기에 그런 차는 하나도 없어!" 라고 말했다. 유아 3명은 벽면 반대쪽에 토끼, 왕관을 쓴 공주, 집을 그렸다.

컬러 마스킹 테이프는 유아로 하여금 만드는 방법에 대한 새로운 아이디어를 제공했다. 유아들은 이 새로운 활동에 바로 뛰어들었으며 이것은 유아가 매체를 새롭게 사용하는 방법에 도달하게 만들었다. 가령 유아가 테이프로 동그라미를 만들고자 한다. 이는 결코 쉽지 않을 것이다. 이를 해결하기 위해서는 전과는 다른 새로운 해결책이 필요하다. 유아들은 크레용이나 매직펜을 이용하여 테이프로는 하기 힘든 섬세한 부분을 표현하였다. 테이프를 사용하는 방법에는 옳고, 그름이 있을 수 없다. 유아들은 자신의 문제와 이를 해결할 자신만의 해결책을 고안해냈다(Bredekamp & Copple, 1997). 그들은 또래를 관찰하고 때론 아이디어를 모방하면서 서로를 통해 배운다(Vygotsky, 1978).

교사로서 우리는 유아에게 자료와 주제를 고를 선택권을 주기 위해 위험을 감수할 수 있다. 유아들은 종종 우리보다 더 발명적이고 상상력이 풍부하므로(Egan, 2001) 이들에게는 선택의 자유가 주어져야 한다. 매일매일 교사의 기준에 따른 활동을 처방한다면 유아가 창의적인 존재로 발달하는 데 방해를 받게 될 것이다. 계획이 있다는 것은 좋다. 하지만 그 계획은 유아의 흥미나 유아에게 더 의미가 있는 방향으로의

그림 4.6 코리는 폴락(Pollock)[4]의 드립 페인팅(drip painting)[5]에 대한 토의를 한 뒤에 풀로 그림을 그렸다. 하얀색 풀이 완전히 마르자 화사한 야광의 파스텔을 그 위에 칠하여 폴락의 작품과 대조를 이루게 응용하였다.

변화가 허용되어야만 한다.

선에 대한 탐색과 작업은 자연스럽게 모양에 대한 탐색으로 이어진다(그림 4.6). 모양을 탐색하는 활동은 많다. 종이 조각이나 천 조각, 혹은 자연물에서 모양 그리기, 잘라내기, 점토에서 모양 떼어내기, 채소나 스폰지, 카드보드로 모양 찍기, 자연에서 모양 발견하기 등이다. 여기에도 옳고 그른 방법은 존재하지 않는다. 만약 아이디어가 고갈되면 유아에게 물어보면 된다.

4. 잭슨 폴락(Paul Jackson Pollock, 1912~1956)은 미국의 화가이자 액션 페인팅 기법의 창시자이다. (역자 주)
5. 드립 페인팅(drip painting)은 붓을 사용하지 않고 물감을 캔버스 위에 떨어뜨리거나 붓는 회화 기법이다. 여러 화가가 이런 기법을 사용하였으나 주목을 끌기 시작한 것은 폴락과 같은 액션 페인팅 화가들이다. (역자 주)

가끔 나는 크고 단순한 모양을 그린 아르프의 구성(Configuration)이나 이보다 좀 더 복잡한 모양으로 이루어진 칸딘스키의 작품을 유아에게 보여 준다. 유아들은 자신이 본 모양과 그 모양으로 인해 연상되는 바를 손으로 가리키고 말로 설명한다. 유아들의 이야기는 꽤나 상상적이다. 해링(Haring)[6]의 작품 몇 가지를 볼 때 유아들은 해링의 기발한 그림에 어울릴 만한 이야기를 꾸며내며 자지러지게 웃었다. 해링이 사용한 밝은 색들과 단순한 형태는 놀라운 이야기를 말해 준다. 또한 해링은 작품에서 선을 점으로 찍어 표현했는데, 유아들은 움직임과 정서를 나타낸 작품 속의 선들을 빨리 이해할 수 있었다.

모양에 대한 작업을 할 때 나는 유아가 선택할 수 있도록 여러 종류

그림 4.7 수지는 자신이 만든 조각으로 선과 형태를 탐색하였다. 그녀는 점토 덩어리 위에 철사, 구슬, 실과 같은 다양한 자료를 사용했다.

6. 키스 해링(Keith Haring, 1958~1990)은 뉴욕의 낙서와 예술의 경계를 무너뜨리고 대중에게 예술을 친근하게 만든 미술가이다. (역자 주)

의 자료를 주는 것을 좋아한다. 제공되는 자료 중 일반적으로 느낌이 재미있으며 부드러운 천 조각, 쿠킹 호일, 셀로판, 반짝이는 실처럼 감촉이 있는 자료가 선호된다(그림 4.7).

유아가 형태에 대한 작업을 할 때 우리는 여러 개념에 대해 토의를 한다. 그것은 모서리가 직선으로 각진 것과 곡선인 것, 우스꽝스러운 모양과 기본 모양, 크기가 다른 것 등에 대한 대화이다(그림 4.8). 유아는 가끔 모양을 오려내기도 하는데 교대로 모양을 오려낸 그 구멍을 통해 주변을 본다(자료 3).[7] 우리는 모양의 수를 세며 그 모양을 여러 방법으로 범주화하기도 한다(그림 4.9). 이는 모두 유아가 배우는 기본적인 미술 개념이다.

그림 4.8 4살 도미닉이 그린 이 단순해 보이는 구성은 사실 꽤나 복잡하다. 그는 모양을 크기별로 배열한 뒤 매직펜으로 신중하게 테두리에 선을 둘렀다.

7. 네거티브 공간을 의미한다. (역자 주)

그림 4.9a 마크는 세모를 상상 놀이에 활용했다. 세모는 콧수염이 되었다.

그림 4.9b 마크의 세모가 이번에는 턱수염이 되었다.

그림 4.9c 마크의 세모는 또한 모자도 되었다.

색깔

유아들은 색깔에 매료된다. 이들은 여러 색이 섞여 변화되는 장면을 지켜보는 것을 좋아한다. 나는 색깔에 대한 활동 지시를 거의 하지 않는 대신 유아들 스스로 실험하고 발견하게 만든다. 교사가 시범을 보여 주거나 말로 설명했을 때보다 유아가 직접 색이 어떻게 변화하는지를 발견했을 때 한층 더 흥미를 느끼며 더 잘 기억하게 된다. 유아가 자신의 방법으로 색깔을 실험하고 발견하게 하는 것은 완벽한 학습 기회이며 유아의 발달에도 적합하다(Bredekamp & Copple, 1997). 교사들은 너무도 자주 "오늘 우리는 색을 섞어 볼 거예요."라고 말하며 각본에 따라 수업을 진행하고 활동을 통제했다. 나는 유아들이 물감을 가지고 놀거나 그림을 그리다가 색깔이 어떻게 혼합되는가를 '뜻하지

않게 우연히' 학습하는 것을 선호한다. 그렇다고 시종일관 유아가 실험을 하도록 무조건 내버려 두어야 한다는 것은 아니다. 유아를 안내하고 자극을 주는 대화는 유아의 발견을 한층 더 풍성하게 할 것이다.

화가의 작품집에 있는 채색 작품이라면 어떠한 것이든 유아에게 보여 줄 수 있다. 칸딘스키의 작품의 경우 유아가 그림에서 사용된 여러 빨간색과 파란색을 지적하게 할 수 있다. 이것은 유아로 하여금 색이 작품의 한 영역에 국한되지 않으며 그림 전반에 걸쳐 균형을 이루고 있다는 것을 알게 한다. 또한 우리는 어떤 빨간색이 다른 빨간 색보다 더 밝고 또는 더 어두운지에 대해 토의한다. 이처럼 발달에 적합한 방법으로 형태와 색깔을 비교하고 대조한다.

루소(Rousseau)[8]의 그림은 명암에 따른 녹색의 다양한 셰이즈(shades)[9]와 틴트(tints)[10]를 보여주는 멋진 작품이다(자료 4). 자연은 유아에게 색을 더 가까이에서 탐색할 기회를 준다. 유아는 돋보기로 조개, 나뭇잎, 곤충과 여러 자연물을 보는 것에 정신이 팔린다. 우리는 하얀 조개비가 진짜 하얗지만은 않으며, 나뭇잎의 색깔도 똑같은 빨간색이나 녹색이 아니며, 사과들도 모두 빨갛지 않다는 것을 발견한다.

유아들은 종이 위에 풀칠을 하고 그 위에 색깔을 입히면서 종이의 색에 따른 색깔의 반응을 탐색할 수 있다. 다음에 어떤 색이 오고 또한 밑바탕의 색깔에 따라 색이 어떻게 변화되는지에 대해 주목한다. 붓 끝으로 스크래치를 내면 여러 색들이 나타난다. 물감, 크레용, 셀로판

8. 앙리 루소(Henri Rousseau, 1844~1910)는 프랑스의 화가이다. (역자 주)
9. 셰이즈는 기본 색조에서 검정색을 첨가해 나가는 방식이다. (역자 주)
10. 틴트는 기본 색조에서 흰색을 첨가해 나가는 방식이다. (역자 주)

지에서 파스텔, 매직펜, 물에 이르기까지 어떠한 자료든 사용 가능하다. 유아들은 자신의 판단으로 충분히 자료를 선택할 수 있으며 그 자료들을 혼합해서 사용할 만큼 독창적이다. 나는 유아가 사용할 자료의 수를 거의 제한하지 않는다. 멋진 결과물은 크레용, 여러 종류의 종이, 매직펜과 물감 등이 함께 쓰일 때 나타난다.

어느 날 교생을 관찰하고 있을 때 나는 유아 두 명이 물에 붓을 살짝 넣었다 뺐다를 반복하면서 물의 색깔 변화에 푹 빠져 있는 것을 보았다(그림 4.10). 곧 유아들 모두가 그 물의 색에 대해 말하기 시작했다. 그러자 교생은 "물 갖고 장난치지 마세요. 그림은 종이에 그리는 거예요."라고 아이들에게 말했다. 유아가 물의 색깔 변화에 빠져 있다면 이 활동은 허락되어야만 한다. 가끔 유아들은 그림을 그리고 난 뒤 사용한 붓을 씻은 물통의 색이 모두 같다는 사실에 놀라워한다. 도대

그림 4.10 두 유아가 물의 색깔 변화를 보고 즐거워하고 있다.

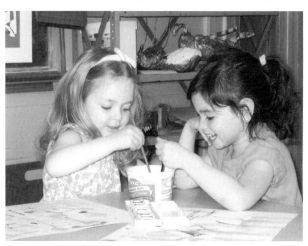

체 왜 그런 것인지 각자가 사용했던 색에 대해 토의해야 한다. 이제 유아들은 모든 색들이 섞이면 고동색을 띤 잿빛으로 변한다는 것을 알게 된다.

나는 주로 유아가 작업을 하고 있을 때 나란히 앉아 작업을 하곤 한다. 나는 내가 작업 중인 화가로 보이는 것이 유아에게 중요하다고 생각한다. 그럴 때 나는 예술적 사고의 모델일 수 있다. 또한 나는 새로운 발견에 탄성을 지르기도 한다. 내가 색을 혼합하고 있을 때 "와! 여기 이 아름다운 색을 좀 봐!"라고 환호하며 말한다. 유아들은 진짜 궁금해서 그것을 보러 오며 어떻게 해서 그런 색을 만들었는지에 내게 묻는다. 대답 대신에 나는 유아에게 색깔을 만들어 볼 것을 권한다. 그러면 유아들은 그렇게 시도하기 시작한다.

3차원 작품

유아에게는 3차원적인 입체 작품을 만들 기회가 충분히 제공되어야만 한다. 만약 유아가 실외 조각상이 있는 도심에서 멀리 살거나 박물관에 찾아가지 않는다면 조각 작품을 볼 기회는 거의 없을 것이다. 건축물은 미술이 단지 수채화나 데생, 콜라주만이 아니라는 것을 유아가 인식하게 하는 데 도움이 된다. 유명 조각가인 브랑쿠시(Brancusi)[11]는 건축물을 '사람이 사는 조각'이라고 설명한 바 있다.

11. 콘스탄틴 브랑쿠시(Constantin Brancusi, 1876~1957)는 루마니아의 조각가이다. (역자 주)

나는 조각품을 만들기 위해 점토, 하드보드 박스, 종이, 철사, 구슬, 나무와 그 밖의 다양한 사물 등 여러 종류의 자료를 사용한다. 조각 작품으로 만들 수 있는 것이라면 어떤 것이든 가능하다.

점토

유아는 점토를 좋아한다. 점토의 촉감을 느끼고 덩어리에서 작게 떼어 내며 건드리다가 그것으로 무언가 만드는 것을 좋아한다. 아주 어린 유아와의 첫 작업 중 하나는 이들에게 점토 덩어리를 내주어 탐색하게 하는 것이다. 일명 공기 점토(air-dry clay)[12]는 비닐로 덮어 두면 건조되지 않아 사용하기에 적합하다. 유아들은 처음에 점토로 무엇을 해야 할지 모른다. 우선 점토를 쳐다보다가 조심스레 만져 본다. 그러고 나서 점차 몸으로 점토에 접근을 하며 자국을 남기기 시작하는데 처음에는 손가락에서 다음에는 주먹으로 얌전하게 만지다가 점점 격렬하게 만진다. 몇몇 유아는 점토 덩어리를 작게 조각내기도 하고, 또 다른 유아들은 점토 덩어리에 달려들어 즐겁게 놀이한다.

　얼마 후, 점토에 꽂을 수 있는 물건을 많이 담긴 상자를 준비했다. 유아들은 그 물건들을 점토 덩어리에 꽂아 넣기 시작했다(그림 4.11). 점토를 막대기로 찔러 구멍을 만든 다음 누구의 구멍이 더 깊은지 보았다. 유아들은 모든 물건을 점토에 눌러 박았다. 그리고는 일정한 리듬이 있는 구호와 노래를 부르고 춤을 추며 점토를 두드렸다. 그러고 나서 유아들은 점토 안에 박았던 물건을 모두 꺼내 다시 처음부터 꽂

12. 지점토와 비슷한 점토로서 물기가 있어 손에 달라붙는 성질이 있다. (역자 주)

그림 4.11 유아들은 커다란 점토 블록에 자국 내기를 좋아한다.

기 시작했다. 케이티는 점토에 난 작은 자국을 주시하면서 조용한 목소리로 "여기 재미있는 자국을 보세요."라고 말했다.

유아들은 점토 안에 무엇이 숨어 있을까에 대해 멋진 이야기를 발명해 낸다. 나는 많은 질문을 통해 이를 더 강화시킨다. 내가 "점토 안에 뭐가 있을 거라 생각하니?"라고 물어보면 그들의 대답은 제각각이다. "쥐의 집이에요." 데이븐이 설명한다. "내 생각에는 안에 하마가 있을 것 같아요."라고 스테피가 말한다. 유아들은 그러고 나서 문, 창문, 쥐구멍을 파기 시작한다. 데이븐은 점토 덩어리를 다시 옮기면서 "아-투티!"라고 소리친다. 이에 다른 모든 유아들이 여기에 코러스로 동참한다. 내가 그게 무슨 뜻이냐고 묻자 데이븐은 "그건 말이죠. 점토 덩어리에서 점토를 떼어 내고 싶을 때 내는 소리예요."라고 말했다. 그리고 유아들은 "아-투티!"라고 코러스를 계속하며 점토의 독특한 특성을 탐색하였다.

유아들은 차츰 점토를 작은 조각으로 만드는 솜씨를 보였고 그 조각으로 여러 모양을 만들었다. 유아들은 또한 점토를 납작하게 밀고 펴서 뱀이나 쥐, 묘하게 생긴 동물이나 생명체를 만들었다. 그들은 "이 쥐는 점토 안에 사는데 되돌아가길 원해." 혹은 "이건 공룡이고, 저건 공룡이 사는 집이야."라고 작품을 통해 이야기를 만든다. 유아들 중 몇몇은 한 시간에 한 번 정도 점토를 가지고 놀며 탐색할 것이다.

유아들은 작은 점토 조각을 가지고 타인과 구별되는 자신만의 형태를 만들기 시작한다. 그들은 무엇을 만들지에 대해 고민이 없다. 제레미는 그림 4.12에서처럼 지네를 만들고는 "지네가 무언가로부터 도망치려고 해. 난 아직 그 모양이 뭔지 완전히 알아내지 못했어."라고 말했다. 그리고 그는 점토 윗부분을 떼어 내어 동물 우리를 만들어서 붙이기를 계속했다.

그림 4.12 제레미는 점토로 지네를 만든다.

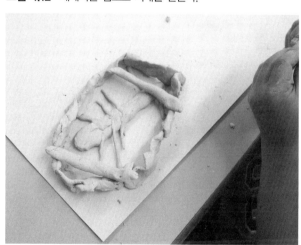

사용할 수 있는 점토의 종류는 많다. 공기 점토는 공기 중에 두면 딱딱하게 건조되며 수성 물감이나 아크릴 물감으로 채색이 가능하다. 모델 매직 역시 공기 중에서 건조는 되지만 딱딱해지지는 않으며 채색이 가능하다. 세라믹 점토는 가마에서 구워야 하는 점토이며, 오일 점토는 여러 이름으로 불리는데 항상 촉촉한 반면에 처음 반죽을 부드럽게 만들기까지가 어렵다. 나는 보통 겨울에 오일 점토를 쓰는데 사용 전에는 전열기 위에 놓아둔다. 스컬피(sculpey)[13] 역시 점토로서 가정용 오븐 135℃ 정도에서 구워 사용한다. 이 점토는 작은 크기의 소품 만들기에 적합하며, 유아들도 이 점토로 작업하는 것을 무척 좋아한다. 온라인상에는 점토를 만드는 비법들이 많다. 다양한 점토를 가지고 하는 실험은 유아로 하여금 각각의 점토가 갖는 독특한 특성을 식별할 수 있게 하는 데 도움이 된다. 나는 수업 시간에 유아들이 말랑말랑한 모델 매직 점토를 좋아한다는 사실을 발견하였다. 유아들은 세라믹 점토도 좋아하는데 그 이유는 이 점토로 만든 작품이 오랫동안 형태를 지속시키기 때문이다.

나무

대부분의 유아들은 블록 놀이를 좋아한다. 나무 조각으로 건물을 만드는 것은 단지 규모만 작을 뿐 블록으로 건물을 짓는 것과 유사하다. 작은 나무 조각과 작은 소품을 능숙하게 다루는 것은 유아들의 흥미를 자아낸다. 나는 유아에게 조각 작품을 찍은 사진을 자주 보여 주는데,

13. 스컬피는 PVC로 만든 점토로서 이는 상품명이다. (역자 주)

그것은 대부분의 유아가 3차원적인 조각 작품의 실체를 이미지화할 수 없기 때문이다. 조각 작품은 실물로 직접 보는 것보다 사진으로 보는 편이 더 낫다. 일반적으로 나는 유아가 주변에서 보는 건물이나 근처의 나무와 함께 실외에 설치된 커다란 조각 작품의 사진을 보여 준다. 그러면 유아가 조각 작품의 실제 크기를 좀 더 쉽게 가늠할 수 있다. 가끔은 다른 유아가 만든 조각 작품도 보여 준다. 그러나 그 작품과 유사한 작품을 만들 수도 있다고 생각하기에 선호하지는 않는다.

나는 가끔씩 내가 수집한 나무 조각을 내놓는다. 어느 날은 미니카, 트럭, 작은 사람 인형 등 여러 가지를 가지고 왔다. 우리는 실외에 있는 조각 작품의 사진을 보고 그 주변을 걷는 것을 상상했다. 나는 유아에게 차와 사람이 다닐 수 있는 커다란 조각 작품을 만들어 보자고 제안했다(그림 4.13). 우리는 미술 용어로 네거티브 공간(negative space) 또는 사물과 사물 사이의 공간이나 사물의 부분에 대해 토의를 하였다. 네거티브 공간은 조각이나 회화에서 중요한 요소이다. 네거티브 공간이 미술 작품에 얼마나 기여를 하는지 이해하기에는 유아들이 너무도 어리기 때문에 발달적으로도 적합한 방법으로 즉, 물건이나 사람이 통과할 수 있는 창문, 문, 터널 등을 통해서 보는 단순한 방식으로 유아의 이해를 도왔다.

유아들은 사람과 자동차 소품으로 멋진 나무 조각을 만들었다. 그들은 자신이 만든 조각 작품에 대해 이야기를 나누었고, 매직펜과 수채화 물감으로 세밀하게 그림을 그려 넣었다.

그 뒤에 나는 유아들에게 자신의 조각 작품을 그림으로 그려볼 것을 제안하였다. 유아들은 굉장할 정도로 집중을 하였으며, 그림으로 그리

그림 4.13 4세 유아가 장난감 자동차가 들어가 출발할 수 있도록 나무 조각의 균형을 맞추고 있다.

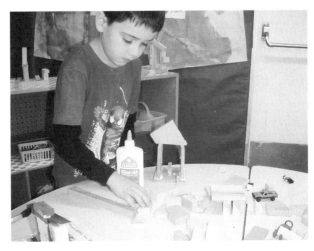

기 위해서 다른 형태를 신중하게 관찰하였다. 비록 그림이 완벽할 정도로 정확하지는 않았지만 나는 이들의 집중력과 자신만의 방법으로 작품을 해석하는 능력에 감명을 받았다. 어떤 유아들이 조각의 수직적인 면을 강조하는 반면, 다른 유아들은 수평적인 면을 더 강조하였다. 만약 이들이 다른 누군가의 조각 작품을 그림으로 그려 보았다면 아마도 내 기대 이상으로 다양한 모양과 형태의 방향에 지금보다 더 주목하였을 것이다.

결론

여기에서는 소수의 미술 요소만을 다루었지만 그것을 확장할 방법에는 여러 가지가 있다. 나는 명화 복제품을 많이 가지고 있으며 그 작품

들은 교실 벽에 걸려 있다. 유아들과 나는 이 작품들에 대해 반복해서 언급한다. 몇 주가 지나면 다른 작품들로 교체한다. 유아들은 교실에 게시된 이미지를 보며 새로운 작품들이 게시될 때마다 흥미를 보인다. 실제로 어떤 작품은 색깔이나 선, 형태를 탐색하는 데 유용하다. 흑백 작품조차 검정색과 흰색 간의 가치 차이를 보여줄 수 있다. 명화와 곁들여 자연물을 사용하면 유아들에게 실제 세계에서의 사물과 그림 세계에서의 사물을 비교할 기회를 제공하는 것이 된다.

선, 형태, 색깔이라는 미술 개념을 유아와 교사에게 소개하는 것은 모든 미술 활동이 교육 과정에 전적으로 의존할 필요가 없다는 것을 의미한다.[14] 미술은 미술만의 지식의 총체가 있으며 단독으로도 탐색할 수 있다.

14. 미술 경험은 전체 교육 과정과 조화를 이루어야 하지만, 경우에 따라서는 주제와 다르게 미술 교과의 특성을 고려하여 진행할 수도 있다는 의미이다. (역자 주)

제5장

유아 교육 과정에서의 개념

미술 작품을 찾아 수업과 병행하며 유아원의 교육 과정을 보완 및 지원하는 작업은 단순하다. 수많은 미술 관련 웹 사이트에서 친구, 가족, 곤충, 새, 계절과 그 밖의 다른 것들을 그린 이미지를 쉽게 찾을 수 있다(부록 A 참조). 미술 작품이 교육 과정에서 통합될 때 유아들은 다양한 이미지를 보는 데 익숙해지며 다양한 스타일과 다양한 미술가에게 노출되는 기회가 늘어남으로써 시각적 레퍼토리(repertoire)도 더해진다.

이 장에서 다루는 내용은 유아원 교육 과정에 미술 작품이 어떻게 통합되는지를 보여주는 스냅 사진과 같다. 그렇지만 여기서 소개한 활동이 철저하게 총망라되지는 않았다. 유아가 가장 흥미를 보인 활동, 유아가 방향을 정하고 따르는 활동 등 무척 많은 활동이 있었기 때문에 나는 특정한 개념을 선택하였다. 내가 아이들과 했던 수업과 활동들은 대체로 계획보다 연장해서 진행되었고 대화와 활동, 프로젝트가 더불어 이루어졌다.

사람

유아가 처음으로 그리는 초기 표상 그림의 하나가 사람이다. 유아의

그림은 끄적이기에서 선과 동그라미로, 동그라미에서 선이 있는 방사선으로, 곧이어 올챙이 모습이나 사람으로 옮겨 간다(그림 5.1). 유아는 자기 자신이나 가족을 자주 그린다. 유아의 세계의 상당 부분이 자신과 가족, 친구로 둘러싸여 있기 때문이다. 이는 유아 교육 현장에서 다루는 주제의 자연스러운 진행(natural progression)이라고 볼 수 있다. 자화상은 유아의 개성과 자기 존중감을 탐색하도록 하기 때문에 학기 초 수업에서 비중 있게 다루어진다. 아울러 가족과 친구 역시 유아를 위한 교육 과정에서 보편적으로 다루는 주제이다.

가족과 친구

유아는 자기 또래의 아이들에게 매료되는 것처럼 다른 유아의 그림에도 매료되며 작품을 통해 정체성(identify)을 즉시 느낀다. 어느 유아반 선생님이 유아들과 가족에 대해 토의하고 있었다. 나는 이들에게 보여 주려고 카사트(Cassatt)[1]의 자매(The sisters)와 존슨(Johnson)[2]의 세 친구(Three friends)라는 작품 2개를 가지고 갔다.

나는 먼저 유아에게 "무엇이 보이니?"라고 물었고 아이들의 반응은 자신만의 틀(frame)에 따라 다양했다. "나는 여자 아이 두 명을 보았어요. 자매예요!" "나는 네모를 보았어요." "나는 빨간색과 보라색을 보았어요." 틀린 답은 없었다. 유아들은 다양한 색과 형태의 사물을 손으로 가리키며 말했다(그림 5.2). 나는 카사트의 그림을 가리키며 "왜 이 아이들을 자매라고 생각했니?"라고 물었다.

1. 메리 카사트(Mary Cassatt, 1845~1926)는 미국의 여류 인상파 화가이다. (역자 주)
2. 윌리엄 존슨(William Johnson, 1901~1970)은 아프리카계 미국 화가이다. (역자 주)

그림 5.1 로라는 전형적인 '올챙이' 형상으로 가족을 그렸다.

오지 : 똑같은 옷을 입고 있어서요.

캐틀린 : 머리색이 같아서요.

교사 : (존슨의 그림을 가리키며) 이 아이들도 같아 보인다고 생각하니?

페이 : 아니예요. 피부색이 다른걸요.

다르시 : 모자도 달라요.

도미닉 : 눈은 둘 다 같아요.

두 그림 간의 차이점과 유사점에 대해 유아들은 쉬지 않고 말했다. 그리고 나서 그들은 자신의 가족 즉, 자매, 형제, 조부모, 부모에 대해 이야기를 하기 시작했다. 나는 그들이 나누는 말을 들으면서 그들에 대해 많은 것을 배웠다. 내가 책상 위에 다양한 자료를 올려놓자 유아들이 그림을 그리기 시작하였다. 그들은 그림을 그리면서 자신이 무엇

그림 5.2 수지가 카사트의 그림에서 자매 중 하나를 가리킨다.

Mary Cassatt, *The Young Girls* © Culture and Sport Glasgow (Museums).

을 그리는지에 대해 자유롭게 이야기를 나누었다. 자신의 집중 능력에 따라 몇몇은 10분 정도, 나머지는 40분 정도 그림을 그렸다.

그러던 어느 날 나는 이들에게 가족을 그린 그림을 보여 주었다. 그것은 피카소가 청색 시대(blue period)[3]에 그렸던 그림과 무어(Moore)[4]가 모자(母子)를 추상적으로 조각한 작품이었다. 아이들은 다시 이 대화에도 몰두하였다. 우리는 피카소의 가족 초상화가 어떤 점에서 사실적이며 무어의 작품은 어떤 점에서 추상적인지에 대해 토의하였다. 유아들은 사실적, 추상적이라는 미술 용어를 기억하고 있었으며 이 둘

3. 바르셀로나에서 신동 소리를 들었던 피카소가 고생하던 시절, 절친한 친구가 자살을 하자 이 충격으로 우중충한 청색 시대가 시작되었다. (역자 주)
4. 헨리 무어(Henry Moore, 1898~1986)는 영국의 조각가로서 주로 돌을 소재로 삼아 조각을 했다. (역자 주)

간의 차이를 쉽게 구별하였다.

유아들은 크레용, 매직펜, 파스텔, 낱장 종이 등의 여러 자료 가운데 자신이 원하는 자료를 선택하였다. 나는 유아들이 자료를 마음껏 선택하도록 자료의 대부분을 개방된 선반에 놓아둔다. 그리고 나는 유아들이 여러 자료를 사용해서 그림 그리기를 좋아한다는 사실을 발견하였다. 그들은 크기가 큰 자료보다 연필, 사인펜, 붓과 같은 작은 도구를 선호하였다(자료 5). 유아들은 자신의 가족과 대가족을 그림으로 그렸다.

그림을 그리고 난 뒤 유아가 그린 그림은 집단에서 공유되었고, 그들은 자신의 가족과 가족을 그린 자신의 그림에 대해 설명을 하였다(그림 5.3). 미술 작품에 대해 대화하고 이를 공유하는 것은 유아의 사고를 확장시키고, 반성적 사고를 하게 하고, 유아의 생각과 관점이 가

그림 5.3 페이는 가족을 그렸다. "우리가 차에 타고 있어요."

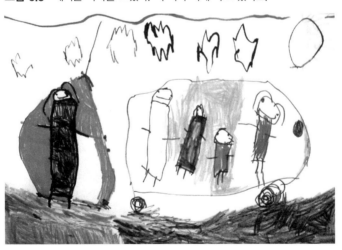

치 있음을 보여 주기 때문에 중요하다. 정규 수업을 하러 유아들이 교실로 되돌아갔을 때 선생님은 유아들을 환영하면서[5] "오늘 미술 수업에서 무엇을 배웠니?"라고 물었다. 이러한 질문은 유아에게 자신의 작업이 중요하다는 것을 알게 한다. 교사가 유아의 작품은 보지도 않은 채 혹은 아무런 반응 없이 "자기가 만든 건 자기 장에 넣어두세요."라고 말한다면 미술 교육에서 자신이 했던 것이 가치 없다는 메시지를 유아에게 전하게 된다.

얼굴과 감정

한 유아원의 교사가 유아들과 감정에 대해 토의하고 있었다. 나는 감정을 묘사한 초상화 몇 점을 가지고 이 수업을 지원해야겠다고 마음을 먹었다. 유아들은 그림 속의 사람이 어떤 감정을 느낀 것 같은지에 대해 자신의 생각을 말하였다. 그러고 나서 우리는 여러 감정에 대해 토의하며 각각의 감정에 맞는 표정을 짓기로 하였다. 우리는 우리가 느끼는 감정에 따라 얼굴 표정이 어떻게 변화하는지에 대해 대화를 나누었다. 칼은 화가 나면 눈썹이 아래로 처진다고 말했고, 스테피는 놀라면 눈썹이 치켜 올라간다고 말했다.

유아는 다양한 정서를 보여주는 데 매우 능숙하다. 이들은 또한 화가가 작품에서 묘사한 것을 지각할 줄 안다. 유아들은 두려움, 화남, 슬픔, 행복, 놀람과 같은 여러 감정을 쉽게 확인할 수 있다. 커플리(Copley)[6]가 그린 폴 리비어(Paul Revere)란 작품에서 화가가 보여 주려

5. 미술 활동을 교실이 아닌 곳에서 하는 것으로 보인다. (역자 주)
6. 존 커플리(John S. Copley, 1737~1815)는 미국의 화가이다. (역자 주)

했던 폴 리비어의 생각이 무엇이었을지를 알아냈으며 자신이 본 표정을 재빠르게 모방하였다(그림 5.4, 자료 6). 유아들은 감정이 드러나는 표정을 짓는 것에 무척이나 신났으며 그 표정을 반 친구들에게 보여주는 것에 의욕이 넘쳤다(그림 5.5). 뒤이은 동물에 관한 활동에서 유아 몇몇이 개와 고양이의 행복해 보이거나 슬퍼 보이는 모습을 묘사하며 정서 주제를 계속 이어 나갔다.

유아들은 사람들이 나타낸 감정을 그리기 시작하면서 무엇이 사람들을 행복하게 혹은 슬프게 만드는지에 대해 대화를 나누기 시작했다(자료 7). 칼은 화가 나 있는 자신을 그림으로 그릴 것이라고 말했는데 그건 형이 가끔 자신을 화나게 하기 때문이라고 했다(그림 5.6). 또 다른 유아는 어색한 표정을 짓는 자신의 모습을 그렸다. 내 생각에 그 표정은 4살짜리가 짓기에는 조금 난해한 것이었다. 모든 아이들이 정서

그림 5.4 아론은 커플리의 폴 리비어처럼 포즈를 취하였다.

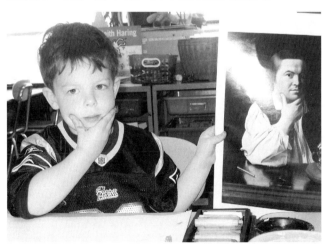

그림 5.5 로라는 두려운 표정을 지었다. 나는 유아가 어떻게 공포에 떠는 모습을 저토록 신랄하게 표현할 수 있는지를 보고 놀랐다.

그림 5.6 칼은 화가 난 자신을 그렸다.

그림 5.7 네이트는 슬프고 놀란 사람들을 그렸다.

를 그림으로 표현했던 것은 아니지만 다양한 범주의 정서가 표현된 것만은 확실했다(그림 5.7). 몇몇 유아는 단순한 올챙이 형상을 그리고 여러 색깔로 색칠을 하였다. 유아들은 그림으로 자신이 묘사하려 했던 감정에 대해 설명을 하였다.

나는 유아의 그림이 모두 다르다는 점을 강조하는 것이 중요하다고 생각한다. 어떤 그림은 사실적이고, 또 어떤 그림들은—대상을 비사실적으로 표현하는—비구상적일 수 있다. 어떤 유아가 다른 유아의 그림을 보고 "그냥 끄적거린 거잖아."라고 말한다면, 나는 "맞아, 그렇구나! 여기에 있는 선들이 뱅글뱅글 어디로 가는지 보자!"라고 말한다. 나는 유아들이 보았던 모든 미술 작품을 상기하도록 다시 한 번 알려 주고 모든 작품들이 사실적이지만은 않았음을 상기시킨다. 유아들은 감정이 담긴 표정을 사실적으로 그리기보다 특정한 색깔이나 선의

움직임으로 표현한다. 가끔 우리는 미술가의 의도를 알지 못할 때가 있다. 그러나 그것도 괜찮다. 나는 유아들이 사람마다 생각이 다르며 작품도 모두 다르다는 사실을 떠올리게 한다. 또한 우리가 서로의 작품을 공유할 수 있으며 각자가 관심 있는 것에 주목할 수 있다고 확신한다.

만들어진 세계

우리는 자동차부터 시작해서 컴퓨터와 비디오 게임, 집, 식기류, 접시와 장난감에 이르기까지 '사물'로 둘러싸인 세상에 살고 있다. 이렇게 만들어진 세계가 우리의 삶에서 차지하는 비중은 매우 크며 유아들은 여기에 계속해서 노출된다. 만들어진 것들은 미술의 한 분야일 뿐만 아니라 미술가가 즐겨 사용하는 작품 주제이기도 하다. 때로는 건축도 주제가 된다. 그리고 미술가는 그늘진 곳, 맨홀 뚜껑이나 벽돌에서 발견한 패턴을 작품에 활용한다. 그 목록은 끝이 없다. 단지 여기에서 몇 가지 주제에 한해 토의할 뿐이다. 이제는 어떠한 주제라도 미술 작품으로 활동을 지원할 수 있으며 또한 활동에 수반될 수 있다.

교통 기관

처음 교통 기관이라는 주제를 접했을 때 나는 이를 소주제로 생각했으며 유아들과 이 주제에 대해 다루는 것을 좋아했다. 그러나 사람과 사물의 이동에 대해 토의하면서 이 주제는 거의 무한대로 넓혀졌다. 토의는 우리가 어떻게 학교에 오고, 어떻게 할머니 댁과 친구네 집을 가고, 어떻게 가게로 가는지에서 시작되었다. 유아들은 걷기, 스케이트,

차, 버스, 기차, 비행기나 지하철, 말, 스케이트보드나 자전거 등 자신이 이동할 수 있는 방법에 대한 아이디어를 많이 제시하였다.

어느 날 한 학급에서 유아들이 교통 기관, 그중에서도 기차에 대해 배우고 있었다. 그 반의 담임은 유아들을 실제로 기차를 태웠다. 기차 여행을 하기 위한 준비로서 유아들은 기차에 어떤 종류가 있으며 모양은 어떤지, 기차의 소리는 어떻고 어떤 사람들이 타는지 등에 대해 배웠다. 미술 전문가로서 내가 그 학급을 방문했을 때, 나는 유아들에게 기차를 묘사한 마그리트(Magritte)[7]의 못 박힌 시간(Time transfixed)과 이보다 약간 더 사실적인 델보(Delvaux)의 밤기차(Trains du soir)를 보여주었다. 우리는 그림에 대해 간단하게 이야기를 나누었다.

교사 : 이 그림을 보자. 무엇이 보이니?

스테피 : 기차가 보여요. 그리고 여기에 작은 소녀가 있어요. (그림의 오른쪽 하단을 가리킨다.)

교사 : 이 어린 소녀가 무엇을 하고 있다고 생각하니?

쉐리 : 기차에 타려고 하고 있어요. 맞아요. 이 소녀는 할머니 댁에 가려고 해요.

아담 : (참견하며) 이 기차는 벽난로에서 빠져 나온 거예요! 집안으로 들어오고 있어요. 내 생각에 산타클로스가 그 기차를 가져오고 있어요.

에이미 : 밤이에요. 달을 볼 수 있어요! 나는 밤에 나가는 것을 좋아하지 않아요.

7. 르네 마그리트(Rene Magritte, 1898~1967)는 벨기에 태생의 초현실주의 화가로 위트 있고 시사성이 있는 작품을 창작하였다.

유아들은 재잘거리며 기차에 대한 대화에 빠져 계속해서 이야기를 이어 나갔다. 유아들은 저마다 다른 관점을 가지고 있었다. 쉐리는 소녀가 무엇을 하고 있는지에 관심을 가졌고, 아담은 산타클로스가 선물을 가지고 온다고 생각했으며, 에이미는 밤에 관심을 가졌다. 우리의 대화는 스토리텔링으로, 그리고 유아들의 삶을 통해 상상력이 발휘된 놀이로 변해 갔다. 그들은 자신의 경험이 나와 또래들에게 공유되기를 원했다. 이렇듯 유아들은 스토리텔링에 참여했으며 자신의 상상력을 탐험하고 경험을 또래와 공유하였다.

이러한 경험에 노출되고 이에 수반된 대화를 통해 유아들은 여러 가지를 배웠다. 이들은 서로에 대해 배웠으며 미술 작품에 대한 반응이 사람마다 제각각이라는 것도 배웠다. 이들은 또한 다른 사람이 이야기를 할 때에는 끼어들지 말고 자신의 차례를 기다리며 상대를 존중해야 한다는 것을 배웠으며 화가는 저마다 다른 방법으로 창작을 한다는 것과 미술 작품을 시각적으로 읽는 방법에 대해서도 배웠다. 그림을 읽는 첫 단계는 작품에서 자신이 본 것을 묘사할 수 있는가에 달려 있다. 물론 유아는 자신만의 방법으로 이를 잘해낼 수 있다. 나 또한 그들의 삶과 생각, 견해에 대해 배웠다.

토의를 마친 후 유아들은 종이, 풀, 매직펜과 다른 자료들을 모았다. 그 자료를 가지고 그들은 자신만의 기차를 만들거나(그림 5.8, 그림 5.9) 깜깜한 밤에 관한 그림을 그렸다. 이같이 다양한 반응은 유아들이 선택한 것이다. 그들이 작업 중에 나누던 대화는 한밤중, 할머니 댁 방문, 다른 곳으로의 여행과 같은 이야기로 확장되어 갔다. 어떤 유아들은 기차 소리를 냈고, 또 어떤 유아들은 자기들이 부르는 구호

그림 5.8 네이트는 여러 종이 가운데 이 종이를 선택한 뒤 매직펜으로 기차를 자세히 그렸다.

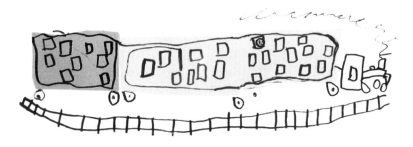

에 맞춰 책상에 있던 매직펜을 부딪쳐 소리를 냈다. 그들은 멋진 경험을 했다.

　다른 날 나는 유아들과 그 밖의 다른 교통 기관에 대해 브레인스토밍을 했다. 이럴 때 유아들은 차, 트럭, 기차, 비행기와 같은 보편적인 운송 수단의 이름을 빨리도 말하곤 한다. 그러고 나서 우리는 발명에 돌입했다. 나는 유아들에게 "너희들 의자에 탈 수 있니?" "너희는 나무 블록에 탈 수 있니?" "매직 카펫에 탈 수 있니?"와 같은 다소 우스꽝스러운 질문을 하였다. 유아들은 점차 내 질문의 의도를 눈치채고

그림 5.9 코니는 종이 조각, 실, 매직펜으로 기차를 만들었다.

더 창의적으로 사고하기 시작하였다. 우리는 호랑이, 풍선, 연, 바람에 타는 것을 물론, 심지어 등에[8]에 업히기까지 하였다. 그리고 유아들은 사람보다 사물을 운반하는 것으로 생각을 움직여 갔다. 곤충은 어떻게 이동할까? 씨앗은 어떻게 이동할까? 유아들은 시종일관 상상력을 동원하고 비판적인 사고 기술을 사용하는 동시에 스토리를 구성하여 말하였다(Egan, 1999). 교통 기관이란 주제가 이렇게 커지고 다양하게 변화될지 그 누가 알았을까?

교통 기관이란 주제는 여러 방법으로 확장될 수 있다. 앞의 예에서 보았듯이 유아들은 기차에 대해 깊이 탐색했다. 거기에서 유아들은 기차가 가는 곳이 어딘지, 기차 차창을 통해서 무엇을 볼 수 있는지, 누가 기차를 운전하며 자신이 기차에서 보았던 패턴은 어땠는지에 대해 탐색할 수 있었다. 이동을 하는 건 무엇이든 깊이 탐색할 수 있을 뿐만 아니라 다른 영역으로 넓게 확장될 수도 있다. 씨앗이 어떻게 이동하는가를 통해 새, 바람, 날씨, 그리고 씨앗이 어떻게 싹이 트고 성장하는지에 대한 주제에 이를 수도 있다.

건축물

나와 유아가 자주 토의하는 또 다른 주제로는 건축물이 있다. 유아들은 자기 집이나 부모가 일하는 건물에 대해 말하기를 좋아하기 때문에 보통 건축물에 관한 대화는 거기에서 출발한다. 우리는 침실과 자신이

8. 등에는 꽃에 모여들어 꿀을 빠는 대신 식물의 수분을 돕는 이로운 무리와 동물의 피를 빨고 전염병을 매개하는 해충의 무리가 있다. 몸길이는 10~30mm이고 머리는 반구형인 곤충이다. (역자 주)

가장 좋아하는 방, 그 외 여러 방에 대해서 그리고 거기서 가족이 무엇을 하는지에 대해서 토의하였다. 나는 고흐(Gogh)[9]가 아를에 있는 자신의 침실을 그린 그림을 보여 주었고 유아들은 자신의 방과 그림 속의 방을 비교하였다. 그러고 나서 우리의 이야기는 창문과 문의 모양, 창문과 문을 통해 보는 전망으로 넘어갔다. 그리고 가게 즉, 식품점, 장난감 가게, 옷 가게를 본 뒤 이에 대해 토의하였다. 우리는 여러 도시, 농장, 집, 텐트, 벽돌집, 성과 여러 다른 문화권의 건축물에 관련된 미술 작품도 보았다. 유아들은 이 세상에 그토록 다양한 유형의 집이 존재한다는 사실에 놀라워했다. 이들은 또한 자주 다른 곳으로 놀러 가기 때문에 친구나 친척 집을 방문했던 일에 대해 말하는 것도 좋아했다.

우리가 자신의 집에 대해 말할 때 나는 유아들이 마치 집을 천천히 걸어가는 것처럼 시각적인 회상을 하도록 도왔다. 유아들이 내가 사는 집에 대해 호기심을 가져서 나는 묘사적인 단어를 많이 써가며 우리 집을 설명하였다. 나는 눈을 감고 마치 내가 보고 있는 것을 묘사하듯이 생각을 소리 내어 말했다. 집으로 가기 위해 차에 오르고, 어떠한 길을 지나고, 나무와 벽돌담을 지나치는 것 등에 대해 말했다. 방에 대해서도 설명하였는데 창문, 가구, 천장에 달린 선풍기 등에 대해서 말했다. 그러고 나서 유아들도 나와 같이 해 보게 했다. 그들은 호기심을 갖고 많은 질문을 했다.

9. 빈센트 반 고흐(Vincent van Gogh, 1853~1890)는 네덜란드 출신의 화가로 표현주의 흐름에 강한 영향을 미쳤다. 인상파와 일본 우키요에의 영향으로 강렬한 색채와 격렬한 필치를 사용하여 자신만의 작품을 확립하였다. (역자 주)

때로 우리는 방이나 건물을 그린다(그림 5.10). 또 어떨 때는 나무, 박스나 다른 3차원적 자료로 건물을 만들기도 한다. 유아들은 종이를 이용해 상상 속의 집이나 실제 집을 3차원적으로 만든다. 그들은 종이를 접고 젖히는 것을 좋아해서 바닥에서 그것들을 '세워' 만들기도 했다.

우리가 탐색하는 건축이란 주제는 어떠한 주제로든 방향 전환을 할 수 있는 잠재력이 있다. 예를 들어 식료품점에 대해 토의하던 어느 날, 대화의 주제는 음식으로 옮겨갔고 그래서 우리는 우리가 제일 좋아하는 음식과 그 음식들을 어디서 찾을 수 있는지에 대해 토의하였다. 나는 아침 식사로 블루베리와 시리얼을 가장 좋아한다고 말했고, 유아들도 자신이 좋아하는 음식에 대해 공유하였다. 스테피는 초콜릿 칩 쿠키를, 바비는 토마토 스프를, 쉴라는 스키틀 초콜릿을 가장 좋아했다. 우리는 음식을 그린 그림과 조각을 본 뒤 음식을 그렸고(자료 8) 점토

그림 5.10 아론은 자신의 침실을 그렸다. 그는 옷을 가리키며 "나는 내 옷을 여기에 보관해요."라고 말했다.

로 그 음식을 만들었다(그림 5.11).

교사가 매순간 유아들의 관심사를 미리 알아내서 예상하기란 어렵다. 그래서 유아들과 함께 일할 때에는 융통성이 필요하다. 만약 교사가 어떠한 것을 준비했다면 유아들은 머지않아 그 주제에 큰 관심을 가질 것이고 그로 인해 활동은 풍요로워질 것이다. 그러나 나는 활동 대본을 미리 짜는 것이 최상은 아니라고 믿는다. 반드시 유아가 선택할 여지가 많이 주어져야만 한다.

건축물에 대해 토의하던 중에 대화 주제는 장난감 가게로 옮겨갔고 아이들은 자신이 가장 좋아하는 장남감과 봉제 동물 인형에 대해 말을 하기 시작했다. 물론 그들은 그중 원하는 그림을 그렸다. 유아들은 자신이 좋아하는 테디 베어나 미니카, 기차를 그렸다. 유아들은 가끔 장

그림 5.11 레이첼과 스테피는 여러 다른 점토로 맛있는 초콜릿 쿠키를 만들었다.

난감 가게처럼 그림을 모두 일렬로 세워놓은 모습을 그렸다가 다른 때에는 좋아하는 장난감을 따로따로 그렸다.

자연의 세계

자연은 탐색하기에 끝없는 영역으로서 유아들은 새, 곤충, 웅덩이, 해변의 파도, 뒤뜰에 있는 나무의 나뭇잎 등과 같이 자신이 발견했던 것에 대해 끊임없이 말을 했다. 어릴 때 나는 자연에 경이로움을 느꼈고, 나무와 야생화를 매일 탐색했으며, 내가 발견한 것이 무엇인지를 확인하고는 했다. 기회만 주어진다면 대부분의 유아들도 그렇게 할 것이다.

동물

동물은 유아에게 보편적인 주제이며 유아는 모두 각자 좋아하는 동물 하나쯤은 가지고 있다. 인간의 정서에 대해 토의하던 어느 해, 우리는 동물을 그린 작품을 여럿 보았는데 그중 하나가 힉스(Hicks)[10]의 **평화로운 왕국(Peaceable Kingdom)**이었다. 천에 인쇄된 동물들에 대해 유아가 어떤 생각을 하는지 이야기를 나누었다. 유아들은 동물의 얼굴 표정에 대해 꽤 많이 알고 있었다. 몇몇 유아들은 두려움이나 놀람을 보았고, 다른 유아들은 친근함을 보았다고 이야기했다. 유아들은 그림 속의 동물이 어떤 동물인지를 확인하였고 이어서 동물의 특성에 대해

10. 에드워드 힉스(Edward Hicks, 1780~1849)는 미국의 민속화가이다. (역자 주)

토의하였는데 사자는 용맹하고, 양은 사랑스러우며 순하다고 알고 있었다. 그들은 자신들이 키우는 애완동물에 대해서도 토의하였는데 대부분이 개와 고양이였다. 그 다음에는 그들에게 포레스트(Forest)[11]의 시골 개 신사들(Country Dog Gentle men)을 보여 주었다. 포레스트는 개에 관한 그림과 조각품을 많이 남긴 것으로 유명했다.

나는 유아들이 그의 그림을 무척이나 좋아하는 것을 보고 놀랐다. 그림 속에 있는 개 몇 마리의 표정은 내 생각에 다소 무서워 보였지만 유아들의 반응은 달랐다. 나는 그들에게 이 그림에서 무엇을 보았냐고 물었다.

스티븐 : 눈이 빨간 걸 보니 들개야.

쉐리 : 화가는 자기가 원하는 것은 무엇이든 할 수 있어. 그래서 나는 개의 혀에 얼룩이 있는 걸 보았어.

엘리스 : 나는 털이 있는 개가 좋아. (여러 유아는 이런 개를 좋아하지 않았지다.)

다니엘 : 나는 귀가 쫑긋 서 있는 개를 좋아해.

엘리스 : 나는 저렇게 점이 있는 개는 좋아하지 않아.

질 : 이 그림에서 내가 딱 한 가지 마음에 드는 게 있어. 눈에 발이 달렸고 혀에 얼룩이 있다는 거야. 그건 물개야. 오, 아니야. 귀를 보니까 개다, 개야.

유아들은 계속해서 자신이 키웠던 개나 다른 사람들이 키우는 개에

11. 로이 드 포레스트(Roy de Forest, 1930~2007)는 미국의 화가이다. 오래된 건물, 새, 개 등을 대상으로 그림을 그렸다. (역자 주)

대해서 말했다. 그들은 개에도 종류가 있다는 것을 알고 있었다. 그런데 제레미가 갑자기 "파란 개 생각나니?"라고 말했다. 한 달 전 즈음에 나는 유아들에게 로드리그와 골드스톤(Rodrigue & Goldstone, 2002)이 쓴 왜 파란 개가 파랗지?(*Why is blue dog blue?*)라는 책을 읽어 준 적이 있다. 이 책은 로드리그가 그린 푸른 개라는 작품을 이야기로 만든 책이었다. 유아들이 모두 그 그림을 기억하고 있었으며, 나는 최근 뉴올리언스에서 열린 그림 전시장에 다녀오면서 아이들에게 보여 주기 위해 그의 새로운 작품을 가지고 왔다.

나는 유아에게 화가가 왜 이런 방법으로 개를 그렸다고 생각하느냐고 물었고, 쉐리는 "화가는 자신이 원하는 것을 할 수 있기 때문이에요. 화가가 그렇게 그리고 싶어서 그렇게 한 거예요."라고 말했다. 그래서 유아들 역시 자신의 개나 자신이 원하는 동물을 자신이 하고 싶

그림 5.12 네이트는 '무지개 바위'와 함께 있는 개들을 그렸다.

그림 5.13　스테피의 개는 리본 장식을 달고 있다.

은 방법으로 그렸다.

　네이트는 개를 그린 다음에 어떠한 의도를 가지고 그림 하단에 색깔이 있는 동그라미를 그리기 시작하였다(그림 5.12). 그림에 대해서 그가 말했다. "앞에 색깔이 있는 돌멩이를 가진 개가 많이 있어요. 이 돌들은 무지개 바위예요." 다른 유아가 네이트에게 무지개 바위가 무엇이냐고 묻자 네이트는 "무지개 바위는 수많은 색깔을 가지고 있어."라고 대답했다. 얼마나 적절한 묘사인가? 나는 속으로 생각했다. 그리고 그것은 추가 활동으로도 탐색할 수 있었다.

　그런데 스테피가 그린 개(그림 5.13)는 노아가 그린 개와는 많이 달랐다. 스테피는 꽤 오랫동안 그림을 그렸는데 그림을 보다가 그리기를 잠시 멈추고 자신의 표현에 대해 반성적으로 사고를 했다. 스테피가 잠시 멈출 때마다 새로운 것이 첨가되었다. 결국 스테피는 개의 다리

에 나비 모양의 리본을 추가하였고, 꼬리와 몸을 그리고 나서는 "다했다!"라고 소리쳤다.

새

우리 학교에는 새집이 많아 아이들은 매일 이것을 보고 배운다. 나 역시 새에 대해 관심이 많아서 벌새, 방울새, 찌르레기와 기타 다른 새에 대한 그림과 비디오를 많이 갖고 있었으며 이것을 아이들과 공유하였다.

제3장에서 나는 아이들에게 새를 그린 작품을 보여준 뒤에 나누었던 토의를 소개하였다. 아이들은 여러 작품을 보는 것을 즐겼는데, 특히 그레이브스(Graves)[12]가 그린 **부상당한 갈매기**(Wounded Gull)와 아보리지날(Aboriginal)[13]의 새 문양, 아프리카의 새 조각과 같은 작품을 좋아했다. 가능하면 여러 다른 문화권의 동물을 묘사한 작품이 많이 포함되도록 노력하였다. 우리는 지구 상의 다른 곳에서 몇몇 동물이 다른 목적으로 어떻게 다루어지는지에 대해 토의를 하였다. 나는 꾹 누르면 실제 새소리가 나는 박제된 새의 수집본과 새 둥지의 속을 아이들에게 보여 주기 위해 가지고 왔다.

어느 날 나는 이스턴 피비[14]의 둥지를 가지고 왔다. 그 둥지의 주인이 이미 다른 곳에서 2개의 알을 품고 있어서 둥지는 비어 있었다. 이스턴 피비는 작년에 지었던 둥지가 있던 곳에 새 둥지를 만들고는 한

12. 모리스 그레이브스(Morris Graves, 1910~2001)는 미국의 표현주의 화가이다. (역자 주)
13. 아보리지날(Aboriginal)은 호주 원주민의 고유 문양이다. (역자 주)
14. 북미에 사는 새의 일종이다. (역자 주)

그림 5.14 하이디의 콜라주를 보면 윗부분에 깃발과 새집이 보인다. 그녀는 작은 흰색 모루를 사용해서 새가 주변을 날고 있는 것을 표현했다. 물론 행복한 해님도 있다.

다. 이 새는 주로 우리 집 현관 위에 둥지를 만들었다. 이스턴 피비는 새끼의 몸에 깃털이 나면 마치 2층 버스처럼 처음 둥지가 있던 곳의 위에 또 다른 둥지를 만든다. 새가 알을 품는 동안 나는 뜰에서 다른 알을 발견했는데 도대체 이 알이 어디에서 왔는지 도무지 종잡을 수가 없었다. 나는 알이 부화하기를 바라는 마음으로 원래 알이 3개 있었던 피비의 둥지 바로 옆에 조심조심 그 알을 놓아두었다. 나는 그 알이 다른 알을 따라 부화했는지 알고 싶었다. 그래서 결국 빈 둥지를 꺼내고 겉면의 막을 벗겨냈는데 부화하지 못한 알이 여전히 둥지 안에 있었다. 아이들은 이 이야기를 좋아했으며 부드러운 손길로 알을 만졌다. 두말할 필요 없이 이야기를 듣고 난 후 아이들은 여러 자료를 가지고 둥지와 새를 그리거나 점토를 이용해 만들었다(그림 5.14).

식물

식물, 꽃, 껍데기, 나뭇잎은 흔하며 탐색을 위한 수집에도 용이하다. 계절이란 주제는 유아 교육 과정의 대부분을 차지하며, 교사는 한 계절에서 다른 계절로의 변화를 유아가 학습하도록 돕는다. 이러한 모습을 담은 작품은 계절이 서로 다른 지상의 풍경, 바다의 풍경, 도시의 경관 등을 보여 준다.

어느 날은 식물에 관한 수업을 위해 붓꽃잎을 가지고 왔고 유아들은 고흐의 그림 위에 꽃잎을 놓았다. 우리는 실제 잎과 그려진 잎의 차이를 비교했다. 유아들은 색의 차이와 붓 터치, 질감의 차이를 찾았다(그림 5.15).

그림 5.15 아이들이 반 고흐의 그림에서 모양과 색을 짚고 있다.

질감은 유아가 이해하기 어려운 개념이다. 그래서 실제 나뭇잎을 만져 유아들이 촉감을 느끼고 그림과 비교해 보게 한다. 이러한 행동은 고흐의 그림에서 질감이 내포한 의미를 파악하는 것과는 대조적으로 실물의 질감을 이해시키는 데 도움이 된다.

나는 또한 여러 종류의 나무껍질을 가져와서 유아들이 질감을 느끼며 탐색하도록 도왔고, 유아들은 크레용으로 나무껍질 조각을 탁본하고 나서 거기에 그림을 그렸다. 우리는 여러 다른 껍질 조각의 선과 색깔을 조심스럽게 살펴보았고 우리가 보았던 색과 선에 이름을 붙였다. 유아들은 나무껍질에 오렌지, 노랑, 심지어 나무 속에는 보라색의 다양한 색조가 있음에 놀라워했다. 유아들은 조심스럽게 자신이 본 것을 똑같이 만들어 보려고 시도하였다. 우리는 실제 나뭇잎을 가지고 해 보았다. 유아들은 나뭇잎을 문질러 탁본을 만들고 거기에 선과 색을 첨가하였다. 그리고 나서 우리는 질감이 다른 모든 것을 모으고 교실에 전시되어 있던 큰 나무에 그 잎을 붙여 전시하였다.

상상의 세계

나는 유아들에게 매번 여러 미술 작품을 보여 주었다. 대체로 계획을 세우기는 했지만, 유아들의 흥미가 나를 안내하도록 그냥 놔두었다. 유아들이 새로운 아이디어나 주제에 갑자기 열광적인 반응을 보이기도 하기 때문에 계획은 자주 바뀐다. 어느 날은 다비드(David)[15]의 호라

15. 자크 다비드(Jacques L. David, 1748~1825)는 신고전주의의 프랑스 화가이다. (역자 주)

티우스 형제의 맹세(Oath of the Horatii)[16]에 관한 이야기를 들려 주었다. 유아들은 세쌍둥이가 또 다른 세쌍둥이와 싸우러 가는 이야기를 좋아했다. 클래식한 그 그림은 정말로 인상적이었고, 유아들은 그 이야기에 관한 모든 것을 알고 싶어 하며 멋진 시간을 보냈다.

동시에 나는 아이들에게 해링의 작품도 보여 주었다. 해링의 작품 활동은 뉴욕의 지하철 벽에 분필로 그림을 그리는 것으로 시작되었다. 그의 작품 대부분은 사람들을 밝게 그렸다. 사람들이 해링에게 이 그림이 무엇을 그린 것이냐고 물었을 때 그는 자신이 단지 예술가일 뿐이라고 말했다. 사람들은 이 말이 무슨 뜻인지를 해석해야만 했다. 유

그림 5.16 칼이 그림을 가리키며 마크에게 자신의 이야기를 설명한다.

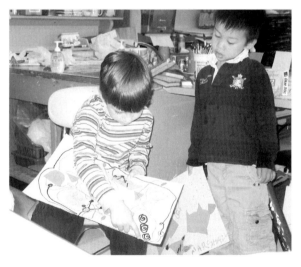

16. 로마 역사가 리비우스(Livius)의 '로마 건국사'에 나오는 이야기를 그렸다. 기원전 7세기, 알바(Albains)의 영웅인 큐라티우스 형제에게 도전하기 위해 로마인들은 호라티우스 세 형제를 간택하였고 이들은 로마에 승리를 안겨 주었다. (역자 주)

아들은 이러한 개념을 좋아해서 해링의 그림에 대해 자신의 터무니없는 생각을 자세한 이야기로 지어 말하면서 즐거워한다. 똑같은 그림을 좀 더 나이가 든 아이들에게 제시하였으나 그들은 그리 상상적이지도 독창적이지도 않았다.

그림 5.16에서 칼은 마크에게 자신의 콜라주에 대해 설명한다. "옛날에 세 사람이 보물을 찾으려고 했어. 그 사람들은 이 길로 갔어." 칼은 보석이 있는 곳과 그들이 거쳐 간 길을 짚어가며 이야기하였다. 그러고 나서 그는 마음을 바꾸며 "아, 아니야. 네 사람이 보물을 찾으려고 해. 그러나 실제로는 아무것도 없었지. 이건 보이지 않는 금이거든!"이라고 말했다. 그는 자신의 이야기를 친구들과 나누는 것에 무척이나 신이 났고, 모든 유아들은 몰두해서 그의 이야기를 들으며 그를 따라 웃었다.

나는 마이클과 여러 달을 함께 수업하며 그가 능숙한 이야기꾼이라는 사실을 발견하였다. 마이클은 2주 동안 그림을 그렸고 그림을 보며 다음과 같이 이야기하였다. "이 개의 이름은 도그질라(dogzila)인데 정말 웃겨. 나는 그 이름을 필키(Pilkey, 1993)[17]의 책에서 배웠어. 동물 순찰대에서 운전을 하는 두 탐험가 있었어. 그들의 친구는 새로운 기자 개들이었고 경찰은 그들의 뒤를 따랐어. 하지만 그들은 나무를 잘라 넘어뜨릴 수 없었어. 모두가 개였거든." 마이클은 이 이야기를 좋아했다. 모든 유아들이 그 주변에 모여들었고, 유머러스한 설명에 관심이 쏠렸다. 어떻게 하면 상상력과 비판적인 사고 기술을 강화할 수

17. 데브 필키(Dav Pilkey, 1966~)는 귀여운 삽화와 간단한 이야기로 유명하며 국내에선 빤스맨 시리즈가 소개되었다.

있는지에 대한 완벽한 예가 거기에 있었다(Egan, 1999; Greene, 2001).

유아들이 개와 다른 동물들을 그리고 있던 어느 날, 수지도 그리기에 열중해 있었다. 그녀는 다리가 6개인 엄청나게 큰 개를 그렸다. 그러고 나서 그 주변에 온갖 모양과 선을 그렸다. "우리 집에 커다란 개가 있어. 공주 도기야. 이건 집으로 들어가는 문이야. 그런데 있잖아. 그게 TV로 변했어. 그리고 또 냉장고로도 변했어!" 왜 이 일이 그날 하루 중 내게 있어 가장 좋았던 부분이었는지에 대해 마음속으로 생각했다. 유아들은 이야기 들은 후에 매우 독창적이고 창의적인 이야기를 만들어 낸다. 그들은 변덕을 부리거나 더 나은 이야기를 찾기 위해 내용을 바꾸는 것에 거리낌이 없었다.

글자와 숫자

유아 교육 과정을 차지하는 한 부분은 유아에게 글자와 숫자를 소개하는 것이다. 그림이나 조각 작품에 글자와 숫자를 활용하여 본보기가 될 만한 미술가가 많이 있으며, 그들의 작품은 다양한 미술 양식을 보여 주는 완벽한 기회이기도 하다. 어느 날 나는 유아들에게 존스(Johns)[18]와 데무스(Demuth)[19]의 작품을 소개하였다. 존스는 글자와 숫자로 멋진 회화 작품을 창작했으며, 데무스는 5개의 황금 손가락(The

18. 제스퍼 존스(Jasper Johns, 1930~)는 미국 현대 문화에서 주제를 얻어 쉽게 알아볼 수 있는 이미지를 사용하였다. (역자 주)
19. 찰스 데무스(Charles Demuth, 1883~1935)는 미국의 화가로서 도시의 풍경을 자세한 필치로 반(半) 추상화하였다. (역자 주)

figure five in gold)이란 아름다운 추상화를 제작하였는데 이 작품은 윌리엄스(Williams)[20]가 쓴 시에 기초한 것이었다.

유아들은 미술 작품에서 숫자와 글자를 찾는 것에 신나 있었다. 우리는 화가에 대해서 그리고 왜 화가가 그러한 방법으로 그림을 그렸는지에 대해서 간단히 토의를 하였다. 특히 존스의 그림은 숫자 안에 또 다른 숫자들이 숨겨져 있어서 유아의 흥미를 자아냈다. 유아들은 "난 2가 보여! 5도!"라고 소리쳤다. 그들은 손가락으로 숫자를 따라 그렸다.

나는 유아들이 원하는 모양을 자유롭게 자를 수 있도록 색종이 조각을 제공했다. 유아들은 종이 조각을 가지고 노는 것을 좋아했으며 그걸로 글자와 숫자를 쉽게 만들었다. 유아들은 꽤 오랫동안 그것을 가

그림 5.17 케이티가 붓 끝으로 그림을 그리고 있다.

20. 윌리엄 카를로스 윌리엄스(William C. William, 1883~1963)는 미국의 시인이자 의사이다. (역자 주)

지고 놀았다. 그리고 나서 그들은 색종이 조각을 큰 종이에 풀로 붙였다. 몇몇 유아는 모양은 신경 쓰지 않고 풀칠한 색종이 조각을 종이 위에 그저 넓게 붙였다. 또 다른 유아들은 색종이 조각으로 글자나 숫자 모양으로 만들었고 거기에 평소처럼 풀칠을 했다. 그들은 물감과 크레용을 가지고 자신의 작품을 더 꾸몄다. 나는 종이 조각 주변을 물감으로 칠하라고 제안하였다. 하지만 유아들은 자신만의 생각을 갖고 있었다(자료 9).

각기 다른 반응이 많았다. 몇몇 유아는 자신의 작품에 알아보기 쉽고 또렷하게 숫자를 만들었다. 반면에 다른 유아들은 물감의 느낌을 촉감으로 알아보거나, 표시를 하거나, 색을 혼합하기도 했는데, 이것은 자신의 발달 정도에 따른 행동이었다. 유아들은 또한 붓 끝으로 종이에 표시를 추가하였다(그림 5.17). 몇몇 유아는 자신이 사용했던 도화지의 색깔에 따라 색이 어떻게 변하는지에 주목하였고, 다른 유아들은 자신의 그림에 물감을 끄적이며 나타나는 색깔의 변화를 주시하였다. 어느 3세 유아는 파란색에 매료되어 도화지 대신 손에 파란 물감을 칠했다(그림 5.18, 자료 10). 이러한 활동은 미술을 보는 새로운 방법을 내포했는데, 그림을 그리는 것만이 유일한 미술이 아니며 대상은 존재하는 것만으로도 가치 있다는 사실이었다. 이것은 20세기 시각 예술계에 큰 반향을 일으켰다. 또한 이러한 활동은 어떻게 화가가 매체를 사용하는지에 따라, 어떻게 색을 변화시키는지에 따라, 도구를 달리 사용함에 따라 작품이 달라질 수 있다는 의미를 내포한다.

그림 5.18 닐이 그림을 그리기에 앞서 손에 물감을 칠하고 있다.

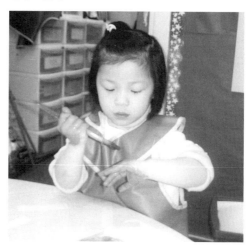

결론

비록 소개된 사례 중 일부가 간단하기는 했지만 소개된 활동들은 교육 과정을 더 심도 있게 조사할 장을 마련하였다. 어떠한 아이디어든지 방향은 다르게 바뀔 수 있다. 중요한 것은 유아들의 말을 듣고, 유아들이 하는 모든 해석을 수용할 융통성을 갖는 것이다. 내가 막 교사를 시작했을 때 나는 결과물이 어떨지에 더 의미를 부여하였다. 지금 나는 그런 게 문제가 되지 않는다는 것을 안다. 미술 작품에 대한 토의와 반 친구들의 이야기를 공유함으로써 그들이 배운다는 것이 더 중요하다. 유아의 작품 해석은 가치 있으며 그 해석은 추후 활동에도 영향을 주므로 더욱 의미가 있다 .

제6장

수업 이후의 단계

앞선 장들에서는 유아 교육 현장에서 미술을 보는 법과 미술의 기본 개념, 활동을 학습하고 연계할 방법을 많이 제시하였다. 그러나 교육은 거기에서 끝나지 않는다. 교사로서 우리는 이 학습이 가정에서도 이루어지도록 부모와 가족, 보호자를 교육할 필요가 있다.

유아 교사들은 유아의 활동에 대해 부모들과 상호 작용하는 데 꽤 능숙하다. 그런데 부모들에게는 어린 자녀가 가정을 떠나 교육 기관으로 보내지는 것이 처음인 경우가 대부분이다. 부모들은 자신이 놓친 것이 무엇이며, 그날 기관에서 있었던 특별한 일은 무엇인지 알고자 한다. 이것은 부모와 의사소통을 할 완벽한 기회이다. 매일매일 아이가 무엇을 하며, 그날 있었던 우수 사례가 무엇인지에 대해 우리는 부모와 의사소통을 할 필요가 있다. 그로써 유아는 가장 관심 가졌던 일을 가정에서도 할 수 있게 된다. 이는 부모와 보호자를 교육시키는 것이기도 하다.

전통적으로 가정과 교육 기관의 연계는 유아에게 이익이 된다. 부모와 보호자의 이익은 그 다음이다(Seefeldt, 1985). 가정이 유아의 삶에 지대한 영향을 미치기 때문에 가정과 교육 기관의 연계는 중요할 수밖에 없다.

학교에서 가정으로의 학습 확장

유아의 미술 경험에 대해 가족과 의사소통하는 방법은 여러 가지다. 그것을 시작할 좋은 방법은 학기 초에 유아와 함께 할 미술 활동의 설명이 담긴 편지를 가정으로 보내는 것이다. 나는 보통 신학기 둘째 주에 보낸다. 나는 유아들이 보였던 반응을 부모와 공유하며 가족에게 유아의 학습을 지원할 수 있는 방법을 제안한다. 부록 B를 보면 어떠한 교수 상황에서든지 쉽게 적용할 수 있는 간단한 편지의 예가 제시되어 있다.

유아가 항상 결과물을 완성하는 것은 아니다. 유아들은 때때로 미술이나 미술 작품에 대해 이야기만 나누거나 다양한 자료를 그저 막연하게 탐색하는 것에서 그치기도 한다. 이럴 때는 유아가 상호 작용하는 장면이나 실험하는 장면을 사진으로 찍어 증명한다. 부모와 유아 모두는 이런 사진을 좋아한다. 사진에는 설명을 적어서 사람들의 왕래가 잦은 곳에 전시한다.

유아가 작품을 완성했을 때에는 작품에 대한 설명과 작품을 만들기까지 했던 관련 활동에 대한 설명을 간단히 적고, 관련된 미술가의 이름도 적는다. 이 밖에도 추후 활동에 대한 아이디어나 이 수업을 하면서 교사가 수업 중에 사용했던 새 어휘를 제공할 수도 있다. 그리고 이렇게 준비한 자료를 가정에 보내기 전에 사진에 첨부할 설명을 사진 뒷면이나 밑에 테이프로 붙인다. 이 방법은 유아의 가족을 교육할 수 있을 뿐만 아니라 그들이 가정에서도 이와 같은 대화를 이어갈 수 있게 한다.

가능하다면 교실이나 교육 기관의 다른 영역에도 유아의 작품을 전시한다. 또한 유아들이 배운 것에 대해 부모나 다른 보호자를 교육시킬 겸 유아들에게 보여 주었던 미술 작품도 함께 걸어 둔다.

프로젝트나 활동의 도움을 받기 위해 가족을 교실에 초대한다. 이러한 경험은 발달에 적합한 행동과 대화의 모델이 될 뿐만 아니라, 부모와 보호자들이 알지 못했던 미술 지식을 공유할 기회이기도 하다. 게다가 유아의 가족이나 친척 중에는 미술에 취미가 있거나 미술과 관련된 직업을 가진 사람도 있을 수 있으며, 그들이 유아들과 기꺼이 이를 공유할 의지를 갖고 있을 수도 있다. 실제로 미술 분야는 그래픽 아트에서부터 프로덕트, 포장 디자인, 섬유, 일러스트레이션이나 웹 디자인에 이르기까지 무척이나 다양하다. 유아가 아주 어리더라도 미래의 미술에 대한 지지적인 태도를 발달시키기 위해 시각 예술이 여러 방법으로 우리 문화에 기여를 했으며 다른 문화를 준비하는 것임을 알게 해야 한다.

테이크 홈 활동을 통한 학습 확장

수년 전 나와 동료는 유아를 대상으로 하는 테이크 홈 포트폴리오 (take-home portfolio) 프로젝트를 만들었다(Mulcahey, 2002). 내 동료는 미술에 대해 좀 더 배우기를 바랐고, 나는 유아에 대해 더 많이 배우기를 바랐기 때문에 우리의 공동 작업은 모두에게 이익이었다.

이 포트폴리오의 목표 중 하나는 부모들에게 미술에 대한 사고에 다른 방식이 있다는 것을 보여주기 위한 것이었다. 그래서 부모들이 자

녀와 함께 시작할 수 있는 포트폴리오를 만드는 것이 나의 첫 번째 목표였다. 나는 부모에게 미술 작품과 유아의 작품에 관해 모델이 될 만한 질문법을 제공하였다.

포트폴리오에는 작은 크기의 명화와 미술에 대한 사고를 일반화할 수 있는 질문의 예시, 유아가 미술 작업을 할 때 반성적으로 사고를 하도록 돕고 가족들과 함께 탐색할 수 있는 미술 자료 수집본이 포함되어 있다. 또 부모가 활동에 대한 코멘트를 적거나 프로젝트에 관하여 궁금한 것을 적을 노트도 포함되었다.

프로젝트에 대한 반응은 대단히 지원적이었다. 유아들은 일주일간의 테이크 홈 포트폴리오를 좋아했으며 가족들은 긍정적인 반응을 노트에 기록하였다. 이 프로젝트를 준비하는 초기 과정에서 시간이 많이 소모되었지만 초기 준비 과정에서 걸렸던 시간 이상의 이익이 있었다. 이것은 가정과 학교 간의 연계를 서서히 그리고 강력하게 이룰 이상적인 방법이다. 그리고 가정과 교육 기관의 협동적 공동 작업은 교육 생산성을 극적으로 끌어올렸다(Tizard, Schofield, & Hewison, 1982).

여러분이 자신의 테이크 홈 포트폴리오를 만들 만한 시간이 충분하지 않다면 작은 규모로 시작할 수 있다. 유아의 작품을 가정에 보낼 때 가족이 유아에게 질문할 내용을 뒤에 예시로 써 보낼 수도 있고, 유아가 자신의 작품에 대해 가족에게 말하도록 만드는 질문법 혹은 어떻게 유아가 작품을 어떻게 만들었는지 설명하는 법 등을 제안할 수도 있을 것이다. 부모나 보호자, 유아 간의 상호 작용과 미술에 대한 흥미를 지원할 수 있다면 어떠한 코멘트라도 괜찮다.

또한 유아들에게 보여 주었던 미술 작품을 복사해서 대화와 흥미를

유발할 질문 몇 가지와 함께 가정으로 보낼 수 있다. 예를 들어 달라이의 새와 같은(그림 3.1 참조) 작품의 경우, 작품에 그려진 다양한 대상에 대한 대화에 가족이 참여하도록 제안할 수 있다. 그들은 "화가가 왜 이런 방법으로 새를 그렸다고 생각하니?" 혹은 "왜 화가가 윗부분에 작은 비행기를 그렸다고 생각하니?"와 같은 질문을 할 수 있다. 발산적인 질문은 어떤 것이든 사고와 스토리텔링을 유발할 수 있다.

테이크 홈 활동의 또 다른 방법으로 신나는 보물찾기 놀이를 제안할 수 있다. 유아는 좀 더 능력 있는 또래나 성인의 도움을 받아 자연이나 제작품에서 흥미로운 질감이나 색깔을 찾을 수 있다. 뒤뜰에 있는 새의 수를 세어 그림을 그리고, 집 주변에 있는 다양한 선과 모양을 보고도 그릴 수 있으며, 특정한 색깔의 사물을 가져올 수 있다. 부모에게 구멍이 뚫린 종이 조각을 보내 유아와 가족이 그 구멍을 통해 세상을 봄으로써 평소와는 다른 관점을 갖게 한다. 이 활동은 교실에서도 탐색이 가능하다. 유아들 모두가 발견한 빨간색의 종류가 얼마나 되는가? 우리는 다양한 빨간색으로 그림을 그릴 수 있다. 우리 집에는 얼마나 많은 다양한 선들이 있는가? 유아들이 다양한 종류의 선을 만들 수 있는가? 종이 구멍을 통해서 무엇을 보았는가? 이러한 단순한 활동들은 사고를 만들어 내며 가족들이 좀 더 자신의 환경을 인식하게 한다. 이것은 미술의 기본과도 관련되어 있다.

부모와 보호자에게 식물, 조개껍질, 돌, 다른 자연물이나 재미있는 패턴과 질감이 있는 제품처럼 흥미 있는 자료를 보내도록 안내한다. 왜냐하면 유아는 자신이 가져온 사물에 대해 주인 의식을 갖기 때문이다. 그들은 학습에 더 열심히 임하게 되고 친구들과 그 작은 보물을 공

유하는 것에 흥미를 보일 것이다.

결론

이 책에서 내가 제시한 아이디어는 유아들과 함께 했던 많은 활동의 일부일 뿐이다. 나는 우리가 본 미술 작품에 대해 아이들이 토의하고, 해석하고, 이야기를 듣는 걸 가장 좋아한다. 이것은 유아의 삶을 들여다 볼 수 있는 창을 제공하며 교사들이 항상 검토하는 특권을 가지지 않았다는 걸 말해준다. 물론 나는 유아들이 만든 작품에도 관심이 있다. 유아들이 만든 활동의 결과물은 우리가 나누었던 풍부한 대화의 결과이기 때문이다.

　나의 소원은 여러분이 학급이나 가정에서 미술 작품을 활용하는 활동을 시작하거나 꾸준히 하는 것이다. 나는 유아들과 함께 하는 미술을 사랑하며, 미술 활동이 상호 작용하는 데 효과적인 방법이라고 생각한다. 유아들로부터 너무도 많은 것을 배웠기 때문에 재미있었다. 나는 박사 학위를 준비하면서 6학년을 통해 사전 연구를 하였다. 여러 주 동안 그룹으로 만나며 그들의 작품들을 모아 이를 가지고 연속적으로 대화에 참여하였다. 나는 주로 그들의 이야기를 경청하고 싶었다. 그리고 그들이 6년간에 걸쳐 그렸던 그림에 대한 이야기를 듣고 싶었다. 나는 그들에게 수없이 질문했고, 그들이 웃고, 이야기를 말하고, 상호 작용하는 것을 열중해서 들었다. 몇 주 후에 한 아이가 말했다. "선생님은 정말 우리를 전문가 취급하시네요. 하긴 우리가 우리 삶의 전문가지요." 그때 당시 내가 뭐라고 했는지 기억나지 않는다. 하지만

나는 항상 이 말을 기억한다.

유아와 함께 미술의 세계를 탐색하는 것은 그들의 이야기를 듣고 그들로부터 단서를 얻는 것이다. 그들의 열렬한 열정과 창의성은 추후 당신이 풍부한 활동을 만들도록 안내할 것이다. 그들 삶의 전문가로서 유아들의 이야기를 경청하기를 바란다.

자료 1 물감으로 동물을 그린 그림이다. 사실 클라우드는 사실적으로 동물 그림을 그릴 준비가 되어 있지 않다. 그는 물감이 퍼진 모습에 더 관심을 갖고 다른 색으로 그림을 그렸다. 그는 그러고 나서 말했다. "동물들은 숨어 있어!" 이처럼 모든 아이들이 이미지를 표현할 준비가 되어 있는 것은 아니다.

자료 2 하이디는 분홍 고양이를 그렸다. 그녀는 그 고양이를 좋아하지 않았고, 돼지 같아 보인다며 불평했다. 그러나 내가 보기에는 매력적이었다.

자료 3 4살된 쉐리는 여러 모양을 잘라 실험을 하였다. 잘라낸 모양을 들기보다 그 테두리를 들고 있다. 네거티브(negative) 공간*을 통해 보고 있다.

자료 4 루시아는 루소의 그림을 토대로 정글을 만들었다. 찢어진 종이, 크레용, 파스텔로 작품을 완성했다.

* 네거티브(Negative) 공간이란 물체에 둘러싸여 생기는 공간, 채워지지 않거나 점유되지 않은 공간이다(네거티브 공간 : , 포지티브 공간 :). (역자 주)

자료 5 이 유아는 촉이 뾰족한 사인펜과 연필로 그림을 그린다. 또한 이 유아는 항상 편안한 자세를 찾아 완벽하게 자신의 그림에 집중한다.

자료 6 두 유아가 갑자기 무언가 떠오르는 것처럼 '생각'하는 포즈를 짓고 있다.

자료 7 정서에 대한 토의를 한 후 레이첼은 자신을 행복하게 그렸다. 레이첼의 그림에서 단지 얼굴에 미소가 있기 때문이 아니다. 느긋하고 행복해 보인다.

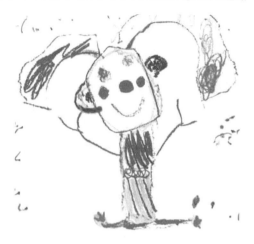

자료 8 스테피는 음식에 대해 대화를 나눈 뒤에 초콜릿 칩을 먹는 자신을 그렸다.

자료 9 네이트는 제스퍼 존스 작품의 영향을 받아 처음으로 글자와 숫자 콜라주를 만들었다. 그리고 나서 그는 붓의 윗부분과 끝부분을 사용하여 선에 색을 뚜렷이 묘사했다.

자료 10 4살 유아는 푸른색에 매료되었다. 유아는 물감을 손에 묻힌 후 느낌이 어떤지 그리고 어떻게 보이는지에 호기심이 생겼고, 지체 없이 양손에 물감을 칠해 종이에 그림을 그리기 시작했다.

미술 자료

이 책에서 소개한 접근법은 미술 작품의 복제품을 필요로 한다. 고품질의 복제화는 여러 상점에서 구입이 가능하며 다른 경로를 통해서도 수집할 수 있다. 많은 웹 사이트에서 그림을 인쇄하도록 허용하고 있으며, 이미지를 가지고 와서 볼 수도 있다. 달력에 있는 명화는 구입에 거의 돈이 들지 않을 뿐더러 좋은 자료이다. 도서관에 있는 큰 명화 모음집의 작품은 다양하기까지 하다. 균형 있는 교육 과정이 되려면 다른 시대, 다른 문화, 다른 양식, 여자와 소수자를 포함하는 다른 미술가의 작품을 다양하고 풍성하게 수집할 필요가 있다. 수채화, 콜라주, 유화, 사진, 인쇄물, 조각, 도예품, 직물과 광고도 포함시켜야 한다.

미술가나 미술 작품을 선택할 때는 자신이 좋아하는 것으로 제한하지 않아야 한다. 자신의 선택이 다른 사람들에게 편견을 줄 수 있다. 유아들 자신이 호불호를 결정할 수 있어야 한다. 아르침볼도(Arcimbaldo)*는 내가 가장 좋아하는 미술가는 아니지만 그의 작품을 유치원생들에게 보여주었을 때 다들 그의 그림을 좋아하였다. 유아들

* 주세페 아르침볼도(Giuseppe Arcimboldo, 1527~1593)는 과일 그림을 거꾸로 들면 사람 얼굴이 되는 독특한 그림을 그렸다. 16세기의 화가였지만 20세기의 초현실주의자같이 그림을 그렸던 이탈리아 화가이다. (역자 주)

이 나눈 대화와 이야기는 창의적이고 사려 깊었다.

유아들에게 다양한 작품을 많이 보여주도록 노력해야 한다. 유아들은 물감, 종이, 2차원, 3차원 매체뿐만 아니라 변형된 자료를 사용한 동시대의 미술을 사랑한다. 이해할 수 없는 작품을 보여 주면 유아들과 함께 배워 나갈 수 있다. 그들은 놀라울 정도로 통찰력이 있으며 세상을 보는 시각이 다양하게 열려 있다.

여행을 시작하기 위해 여기에 미술가와 미술 작품을 주제별로 정리하였다. 이 자료가 충분하지는 않으므로 다른 책을 참고하길 바란다. 아울러 이미지를 활용할 수 있도록 좋은 웹 사이트도 소개하였다.

주제별 미술 자료 목록

주제	소주제	미술가
사람	자화상 및 초상화	Frida Kahlo Alice Neel Rembrandt Kitagawa Utamaro 대부분의 미술가는 자화상을 적어도 한 번 이상 그렸다. 어떠한 사이트든지 이 목록에 소개되어 있고, 구글에서 검색을 하면 더 많은 자화상을 구할 수 있다.
	친구와 가족	Mary Cassatt William Johnson Pablo Picasso, several different realistic and abstract portraits Carmen Lomas Garza, Mexican home life and celebrations
	얼굴과 감정	Max Beckman, expressive self-portraits Frida Kahlo Edvard Munch Pablo Picasso Gargoyle sculptures
인공물	교통 기관	Arthur G. Dove, *the train*, 1934 Rene Magritte, *Time Transfixed* Paul Delvaux, *Trains du soir* Egon Schiele, paintings of boats Franz Marc, abstract paintings of houses Edgar Degas, paintings of racehorses Winslow Homer, paintings of ships at sea Frederic Remington, paintings of horses and cowboys of the American West
	건축물	Frank Lloyd Wright Antoni Gaudi Louis Sullivan Eero Saarnine Le Corbusier Zaha Kadid(first woman to win the Pritzker Prize, architecture's highest award) 다른 문화권의 건물 사진 빌딩, 도시와 다른 유형의 주거지를 그린 그림이나 콜라주 건축물에 관한 웹 사이트가 소개되어 있다.

자연물	동물	Deborah Butterfield, sculptures of horses Cave paintings Currier and Ives Roy de Forest, paintings of dogs Edward Hicks Pable Picasso, bull prints Edgar Degas, paintings of horses Arthur G. Dove, *Cow and Fence(Bull)*, undated Gwen Knight, *Running Horse*, 1999 Serge Lemonde, humorous close-ups of animals Andy Warhol, prints of endangered animals
	새	Jean Dallaire, *Birdy* Currier and Ives, *The Happy Family* Alexander Calder, *Only Only Bird*, 1951 Morris Graves, *Wounded Gull*, 1943 Karl Knaths, *Duck Decoy*, 1931 Vincent van Gogh, *Wheat Field with Crows* Frida Kahlo, *The frame* Keiichi Nishimura, *Cranes over Moon* (and other prints of cranes) Marsden Hartley, *Chanties to the North* Ancient Egyptian and African sculptures of birds Pudlo Pudlat(Inuit artist)
	식물	Henri Rousseau, painting Kai Chan, sculptures and installations constructed from natural materials Andy Goldsworthy, site-specific sculptures using natural, on-site materials Georgia O'Keefe Piet Mondrian
	바다	Winslow Homer Paul Klee, *Fish Magic*, *The Golden Fish* Cristoforo de Predis, The End of the World and Lasting Judgement: *"The fish will be above the sea"* Seitei Watanabe, *Crayfish* Malcah Zeldis, *Fish*

자연물	계절과 날씨	Jennifer Bartlett David Hockney Winslow Homer Impressionist paintings of seasons and weather
상상의 세계		Marc Chagall Keith Haring Red Grooms Sandy Skoglund, installations Magritte Salvador Dali
음식		Wayne Thiebaud Claes Oldenburg, sculptures of food Isabel Bishop, *Lunch Counter*, ca. 1940 Mary Ann Currier Paul Cezanne, still paintings of fruit Giuseppe Arcimboldo, imaginative painting of portraits using fruits, vegetables, and other objects
글자와 숫자		Stuart Davis Charles Demuth Jasper Johns Ed Ruscha
패턴		Betty LaDuke Aboriginal art Piet Mondrian Paul Klee M. C. Escher Kenojuak(Ashevak), *Sun Owl and Foliage* Islamic art, geometric patterns Gee's Bend quilts

미술 웹 사이트

http://architecture.about.com/od/architectsaz/Great_Architects_AZ.htm
Alphabetical listing of famous architects

http://www.artnet.com
Search by artist.

http://webmuseum.meulie.net/wm/paint/auth/
Search by artist.

http://scholarsresource.com/
Search by artist, museum, type of art, period, or country.

http://www.wga.hu/index.html
Search European artists by name, title of artwork, or period.

http://www.barewalls.com/index_artist.html
Search by artist, style, or subject.

http://www.artres.com/c/htm/Home.aspx
Search by subject, artist, or keyword.

http://www.phillipscollection.org/research/american_art/index.htm
Search by artist, medium, or date.

http://www.ccca.ca/artists/artist_info.html?link_id=183
Features the work of Kai Chan, who uses natural objects to build sculptures.

http://www.artcyclopedia.com
Search by artist, title of work, movement, or art museum.

http://www.metmuseum.org/
Holdings of the Metropolitan Museum of Art in New York City.

http://hirshhorn.si.edu/
Modern and contemporary art in the Hirshhorn collection in Washington, DC.

http://www.nmai.si.edu/
A collection of Native American art and artifacts.

http://www.nmafa.si.edu/voice.html
Holdings of the National Museum of African Art.

http://www.asia.si.edu/
Asian art and a specialized collection of American art.

http://www.uwrf.edu/history/women.html
Lists 700 important women artists from the ninth to the twentieth century.

http://www.museumsyndicate.com/index.php
Search by artist, country, museum, or date.

부모에게 보내는 편지의 예

부모님과 보호자분께

새 학기가 시작되었습니다. 여러분을 진심으로 환영합니다. 저는 여러분 자녀의 미술 교사입니다. 저는 일주일에 한 번씩 아이들과 수업을 합니다. 아이들과 저는 다양한 화가에 대해 배우며 다양한 자료를 사용하여 아이디어와 상상력으로 멋진 작품을 만들 것입니다.

여러분의 자녀가 받는 미술 교육은 아이들이 자료와 아이디어를 직접 조작하면서 탐색, 실험과 발견에 기초한 것으로, 이것은 미술 교육에서 매우 중요한 부분입니다. 아이들은 여러 도구를 만지작거리면서 탐색을 하지만 늘 뭔가를 만들지는 않으며 그것을 하기 위한 기술도 갖고 있지 않습니다. 그들은 자료를 끄적이는 자신의 몸으로 흔적을 남기는 걸 좋아합니다. 그리고 자신이 남긴 신체적 행동의 결과를 봅니다. 아이들은 감각을 통해 탐색을 합니다. 끄적이기는 유아의 발달에 적합한 것으로서 나중에 가서는 글자나 숫자를 해독하게 될 것입니다. 아이들의 세상에 대해 갖는 시각적 관점은 성인의 것과 다릅니다. 게다가 아이들은 성인과 같은 방법으로 그림을 그릴 준비가 되어 있지 않습니다. 아이들은 창조 과정을 즐기며 결과물에 대해 걱정하지 않습

니다. 여러분은 미적 능력이 막 드러나는 자녀의 자존감을 키우는 데 도움을 줄 수 있습니다.

아이의 미술 경험에서 중요한 부분은 자녀의 작품에 대해 가족과 부모님과 교사가 보이는 반응입니다. 자녀의 미술 경험을 완성하기 위해 다음과 같은 방법으로 도움을 줄 수 있을 것입니다.

- 자녀가 미술 작품을 집으로 가지고 왔을 때 ― 끄적이기, 추상적인 모양, 신중하게 계획한 구성 작품 ― 유아가 작품에서 사용했던 요소(빛, 어두움과 밝기, 빨강, 오렌지 등), 선의 개수와 유형, 내가 보았던 모양(구불구불한 선, 길고 짧은 선), 도구를 사용하는 방법(많이 누른 것과 거의 누르지 않은 것), 질감(거친 것, 부드러운 것, 울퉁불퉁한 것), 선의 방향(위, 아래), 붓 터치에 대해 언급할 수 있습니다. "이건 뭐니?"와 같은 말은 아이에게 난 모르겠다는 뜻과 아이가 의도했던 것을 그리는 데 실패했다는 메시지를 암시하므로 피하는 것이 좋습니다. 아이들은 자신이 만든 것에 자부심을 갖고 있습니다. 따라서 가족이 그들의 노고를 지지해주면 창작에 대한 열의를 더 갖게 됩니다.
- 잘 보이는 곳에 자녀의 작품을 전시합니다. 아이의 그림은 다른 것으로부터 떨어져 있어 아이가 자신의 작품을 보며 자신감과 만족을 느낄 수 있어야 합니다. 다른 아이와 비교를 해서는 안 됩니다. 아이는 유일한 존재이며 우리는 저마다 다르다는 것을 모두 알아야 합니다.
- 포트폴리오에 아이의 작품을 모읍시다. 아마도 미술 작품은 유아

기 동안에만 지속될 겁니다. 또한 자녀의 발달과 인성을 기록한 유일한 자료이기도 합니다. 여러분의 자녀와 여러분은 후일 이것을 즐겁게 볼 것입니다.

- 가정에서 유아가 다양한 자료를 탐색할 수 있어야 합니다. 빈 종이, 크레용, 매직펜, 파스텔, 가위와 연필은 기본적으로 구비해야 합니다. 비구조화된 환경은 유아들이 독립적으로 실험하고 탐색할 수 있기 때문에 아주 바람직합니다. 때로는 점토, 실, 물감, 모루와 천 조작을 첨가해 줄 수 있습니다. 그래서 자녀는 선택할 기회를 많이 갖게 됩니다. 색칠하기 책이나 스티커처럼 모양을 떼어 내어 만든 자료를 제공해서는 안 됩니다. 이러한 자료는 아이들로 하여금 성인이 창조한 이미지에 의존하도록 하기 때문입니다. 그럼으로써 아이들은 자기 자신에 대해 그리고 자신이 창조한 선, 모양, 이미지에 대해 더 많이 배울 것입니다.

- 만약 자녀가 받아들이기만 한다면 자녀의 작품에 대한 자녀와의 대화에 참여하세요. 작품에 대한 대화는 자녀의 자아 존중감을 향상시킵니다. 작품에 사용한 요소는 무엇인지, 작품에 대해서 어떻게 느끼는지, 상상적인 모험담이나 이야기의 출발 시점으로 작품을 활용합니다.

- 도서관에서 책을 빌리거나 명화가 그려진 달력, 엽서를 찾읍시다. 이것은 교실에서의 미술 수업을 지원하는 것이며, 유아가 다양한 미술 작품에 폭넓게 노출될 수 있어 유익합니다.

- 당신의 자녀가 많은 자료와 아이디어를 충분히 탐색하며 즐기도록 합시다. 이것은 미적 행동의 모범이 될 것이며 이로써 예술적

인 관계를 형성하게 됩니다. 자녀가 미적 발견에 참여한 부모를 보는 것이 부모가 말로 했을 때보다 시각적 작업의 가치가 더욱 강화됩니다.

나는 이러한 아이디어가 여러분에게 도움이 되길 바랍니다. 미술방에 편안한 마음으로 오셔서 모든 아이들과 함께 하는 신나는 프로젝트를 보세요. 우리는 함께 아이들을 위해 의미 있는 미술 경험을 제공할 수 있습니다.

감사합니다.